Barbie

바비인형
따라그리기

| 박지영 글·그림 |

Fashion Paper Doll

박지영 　단행본과 잡지, 사보 등에 다양한 그림 작업을 하고 있다.

그린 책에는 소설『개떡아빠』『미코의 보물상자』, 에세이『박찬일의 파스타 이야기』『소설 마시는 시간』

『선택하지 않을 자유』 여행 가이드북『내일은 오사카』, 그림책 가이드북『그림책에게 배웠어』,

지은 책에는 『쓱쓱싹싹 쉽게 그려지는 러블리 패턴북』 등이 있다.

바비인형 따라그리기

1판 1쇄 2018년 11월 1일

글·그림 박지영 | 펴낸이 장재열

펴낸곳 단한권의책 | 출판등록 제25100-2017-000072호(2012년 9월 14일)

주소 서울, 은평구 갈현로37길 1-5, 202호(갈현동, 천지골드클래스)

전화 010-2543-5342 | 팩스 070-4850-8021 | 이메일 jjy5342@naver.com

온라인 카페 http://cafe.naver.com/only1books

ISBN 978-89-98697-55-6 13650 값 14,000원

+ 그리기 TIP +

1 그리고 싶은 사람이나 사물, 동물의 형태를 크게 잡아줍니다. 머리와 몸을 두 개의 원으로 그려줍니다.

2 그 다음으로 보이는 형태의 위치를 크게 도형이나 선으로 잡아줍니다.

3 위치를 잡았다면 선을 연결하며 좀 더 자세히 묘사합니다.

4 선을 다듬고 지저분한 선은 지우개로 지워줍니다.

5 그 위에 펜으로 깔끔하게 따라 그리면 완성!

c·o·n·t·e·n·t·s

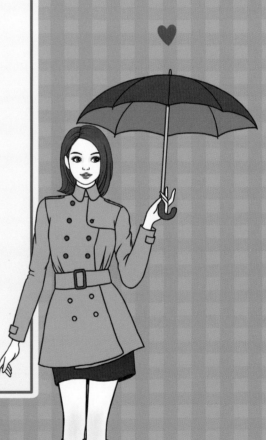

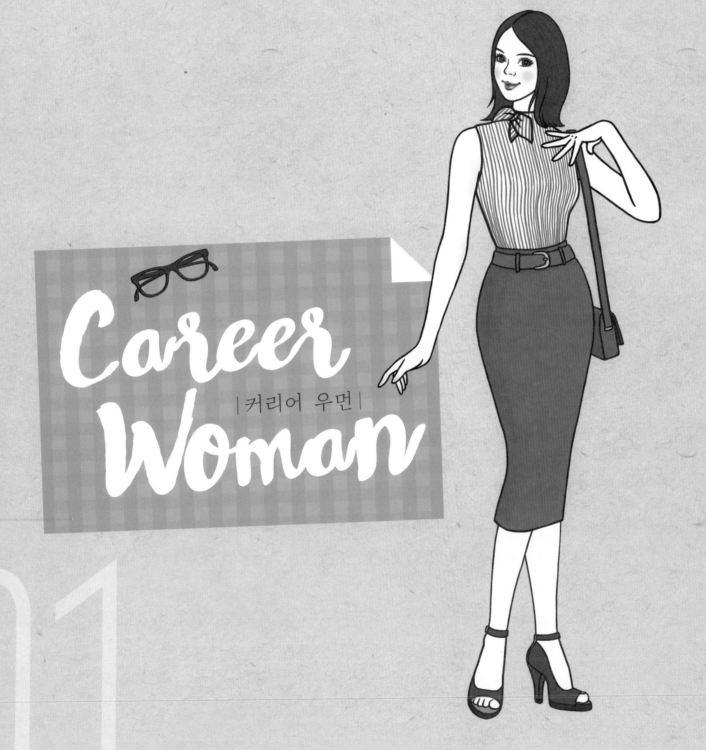

Career
Woman

|커리어 우먼|

01

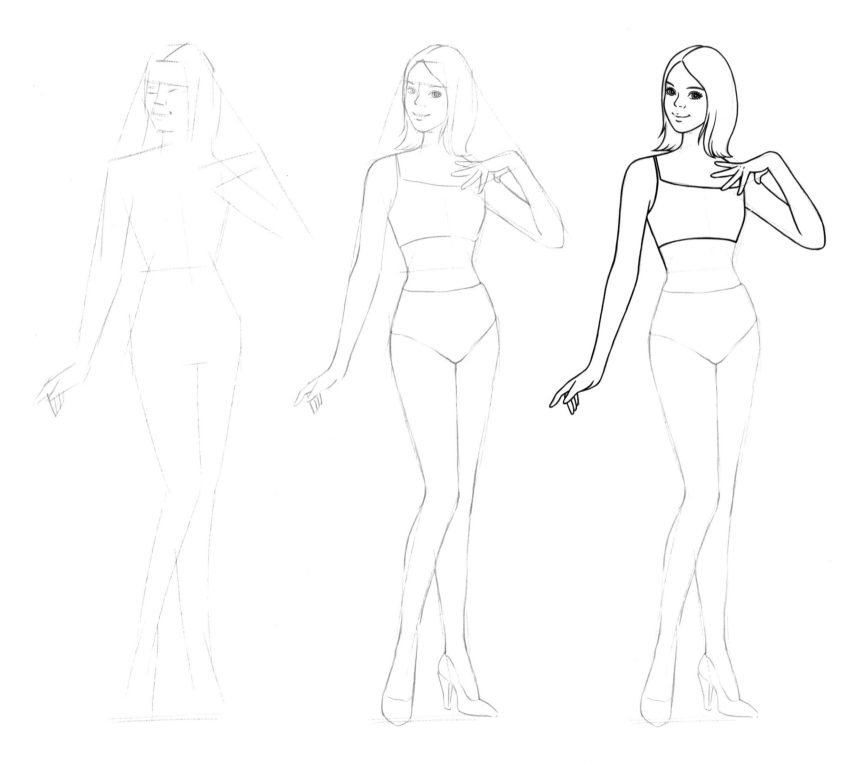

1. 중심선을 그리고 크게 형태를 잡아줍니다.

2. 좀 더 세밀하게 형태를 다듬어 표현합니다.

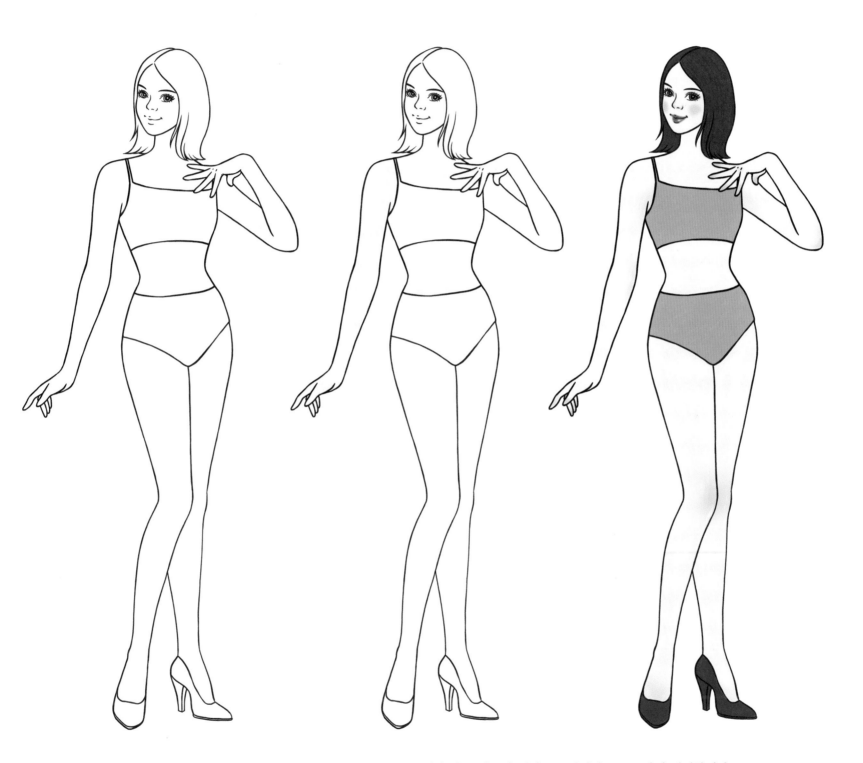

3. 펜으로 깔끔하게 윤곽선을 그려줍니다.　　　　　4. 연필 선은 깨끗이 지워주고 색연필로 꼼꼼하게 색칠합니다.

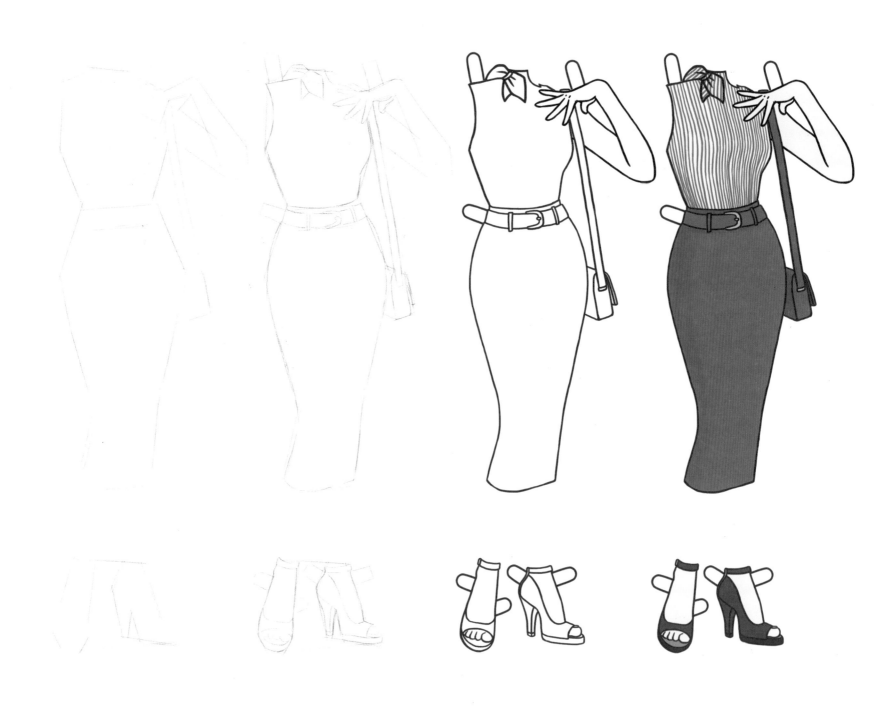

1. 형태를 잡고 스케치를 한 후 점점 세밀하게 묘사합니다.

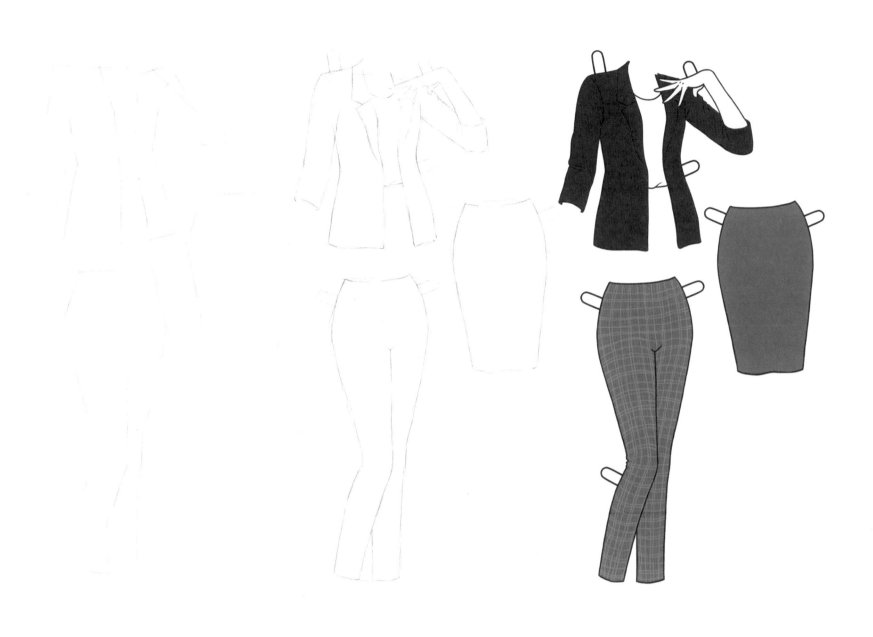

2. 펜으로 깔끔하게 마무리 선을 그리고 연필 선을 지운 뒤 색연필로 색칠합니다.

+ TIP +
인형 몸을 완성한 뒤 가위로 오려
종이에 형태를 대고 의상을 그리면
쉽게 그릴 수 있습니다.

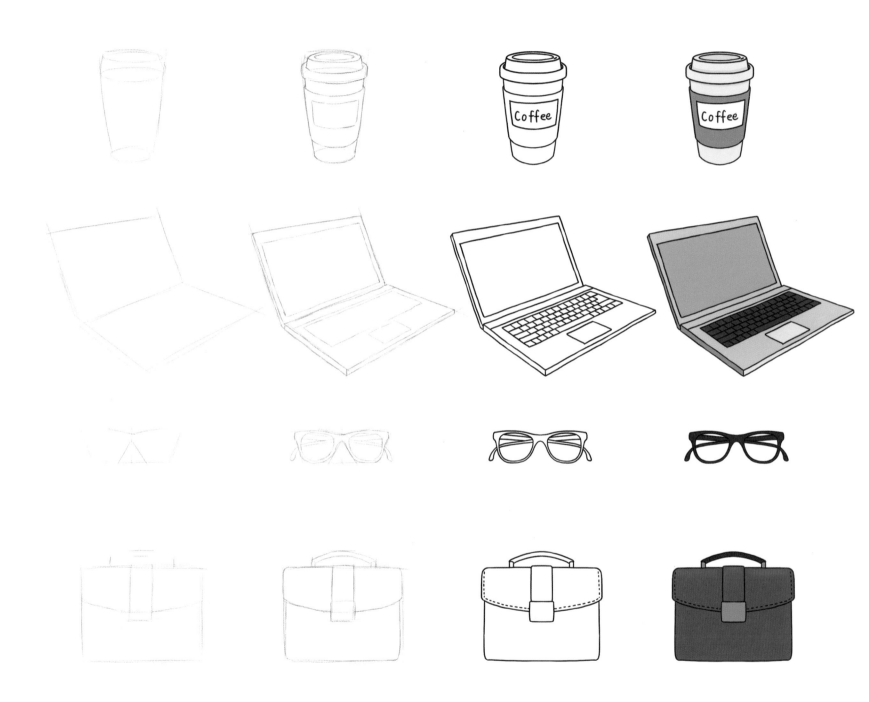

Career Woman

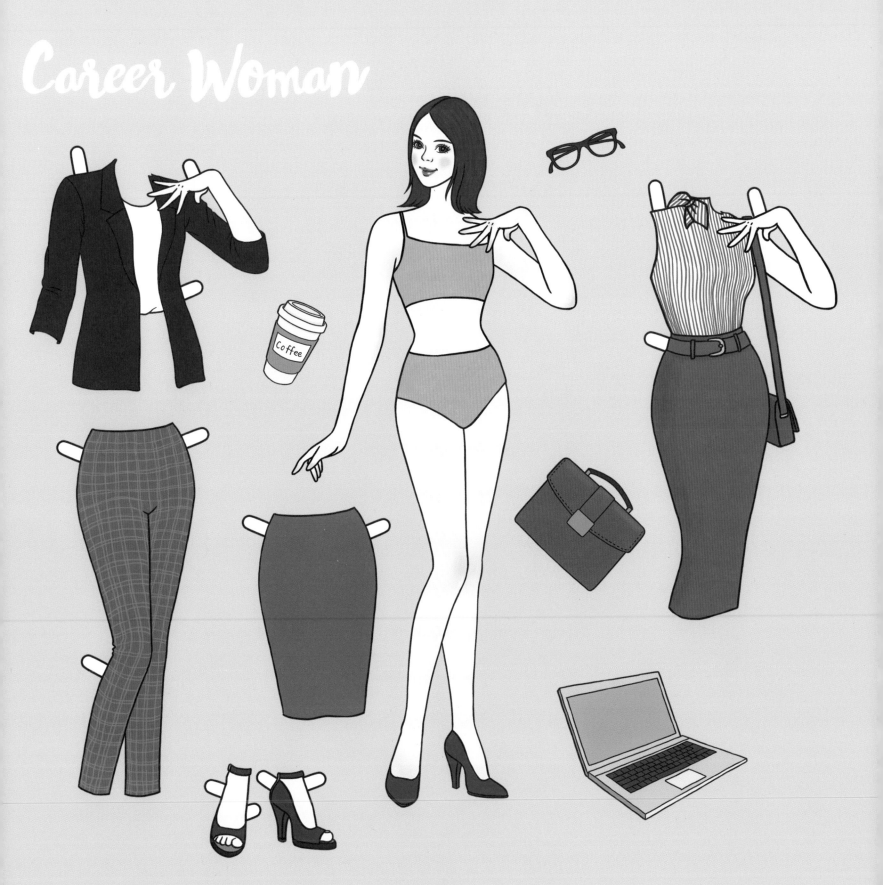

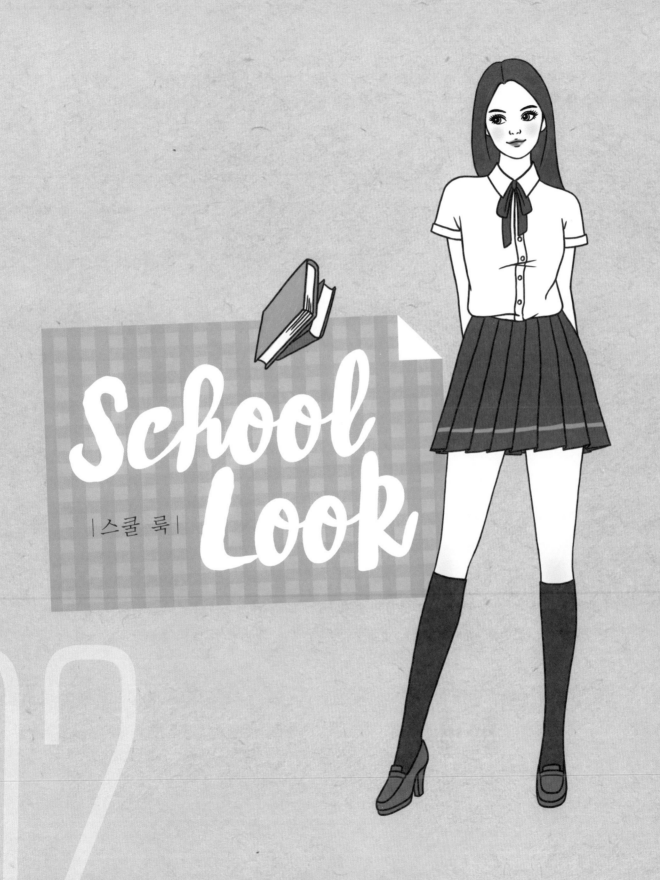

School
Look

|스쿨 룩|

02

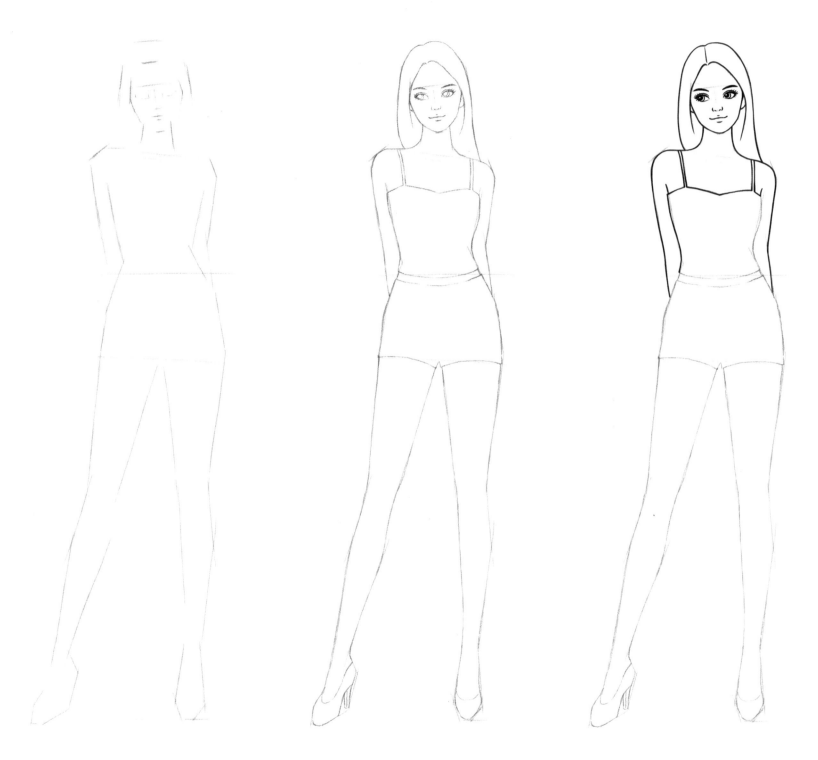

1. 중심선을 잡고 비율과 대칭에 맞게 전체 형태를 잡아줍니다.

2. 좀 더 세밀하게 형태를 다듬으면서 그립니다.

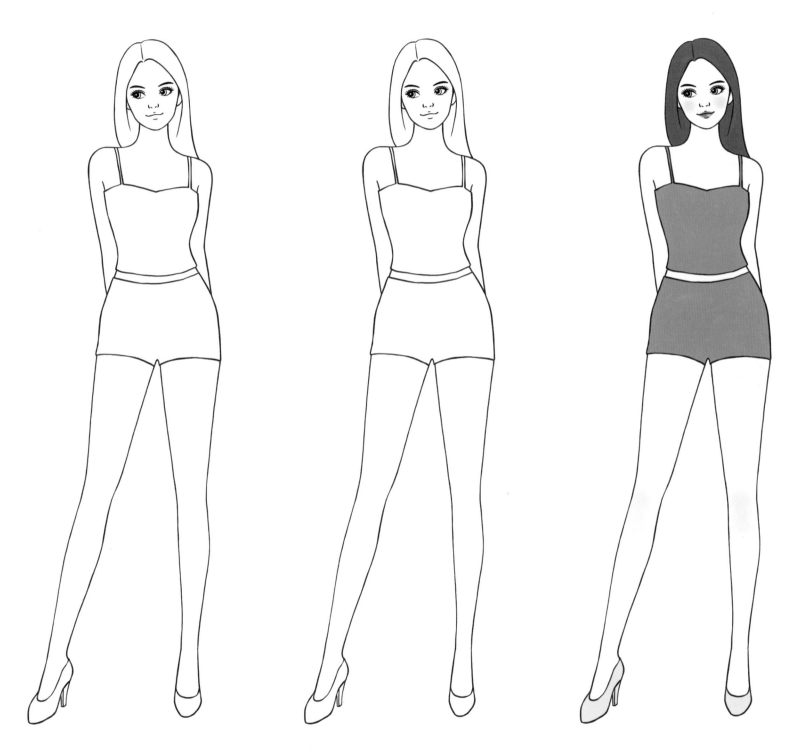

3. 펜으로 윤곽선을 그립니다.　　　　4. 연필 선을 깨끗이 지우고 색연필로 꼼꼼하게 색칠합니다.

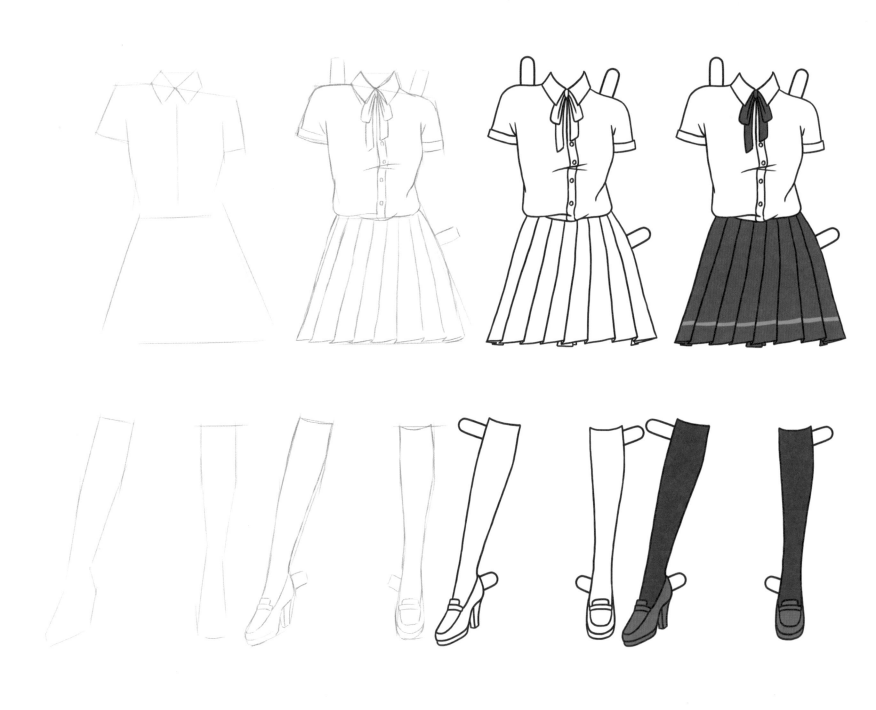

1. 의상과 소품의 형태를 잡아 스케치한 후 점점 세밀하게 묘사합니다.

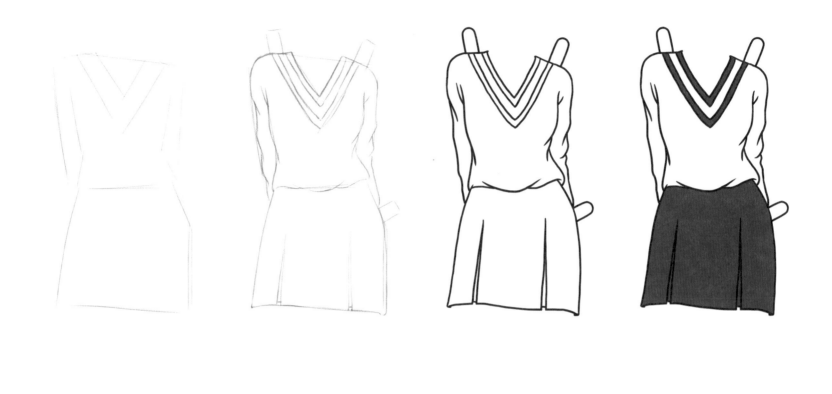

2. 펜으로 깔끔하게 마무리 선을 그리고 연필 선을 지운 뒤 색연필로 칠합니다.

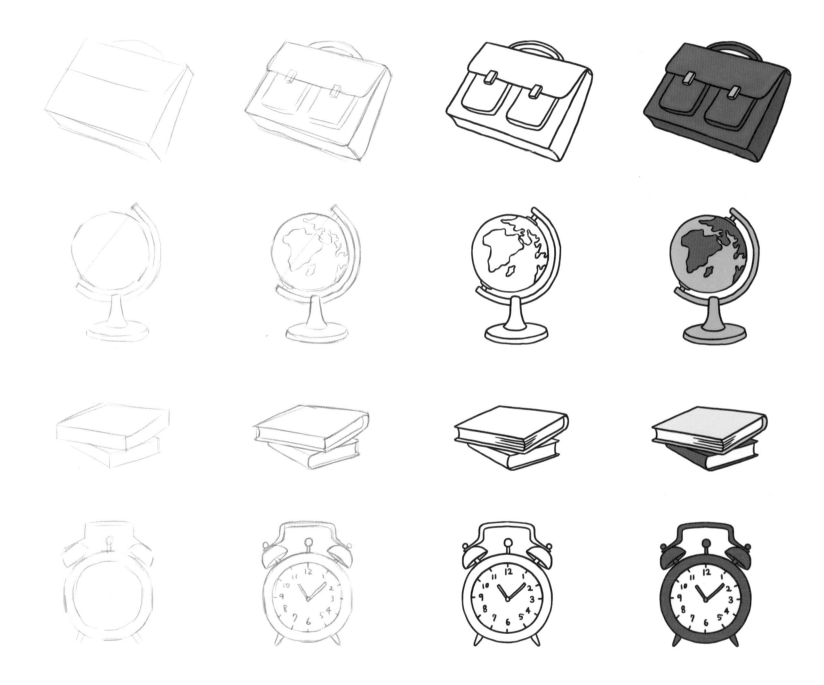

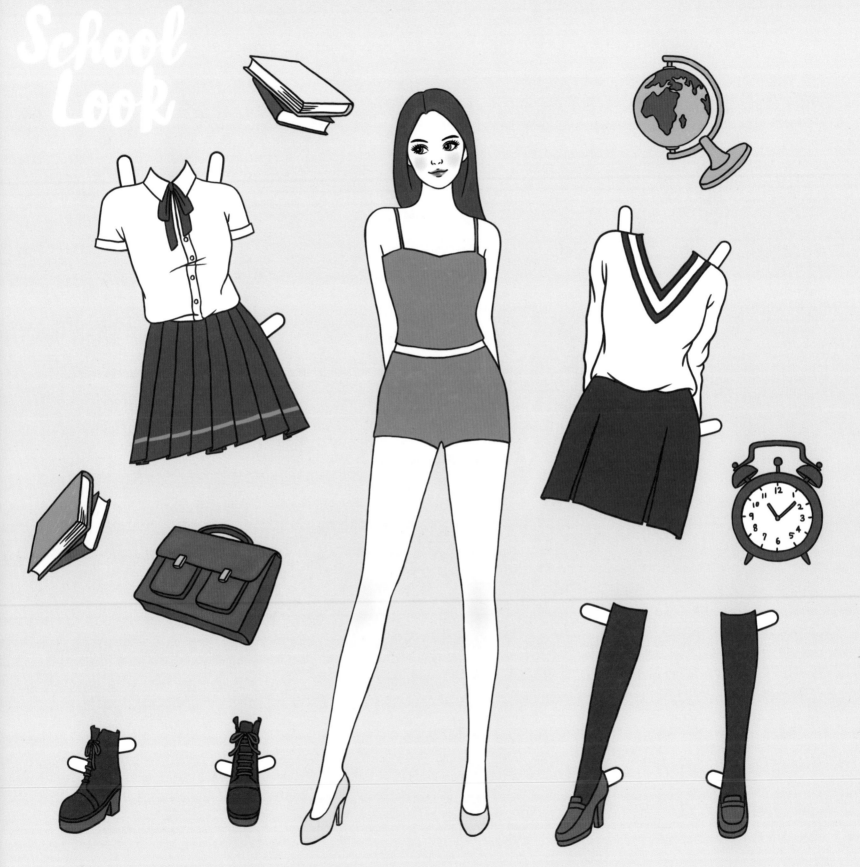

School Look

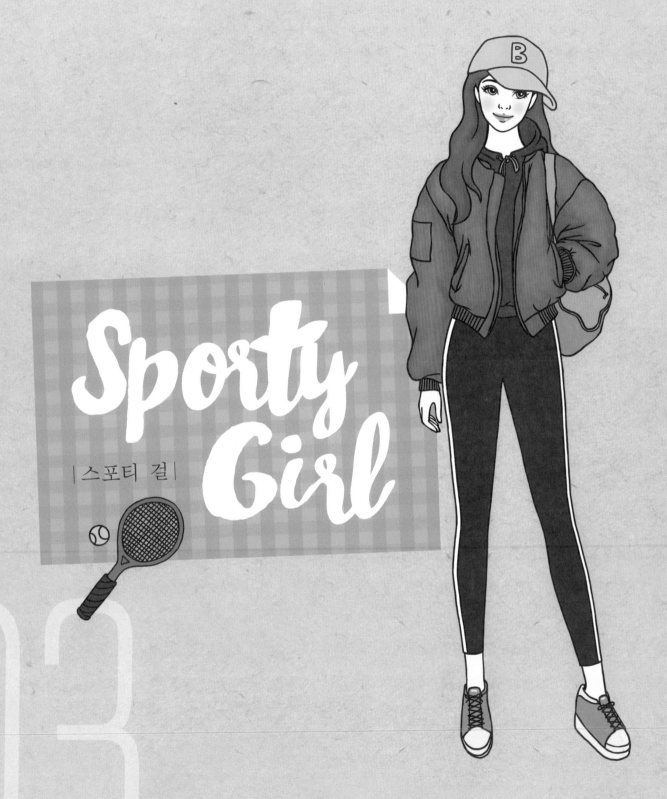

Sporty
Girl

|스포티 걸|

03

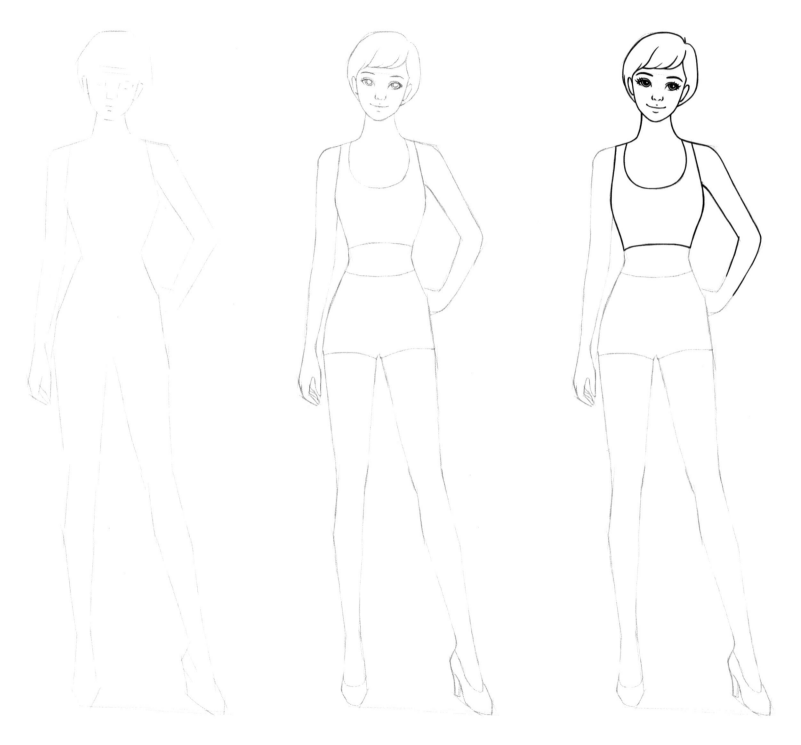

1. 중심선을 그리고 비율에 맞게 전체 형태를 잡아줍니다.

2. 좀 더 세밀하게 형태를 다듬으며 그립니다.

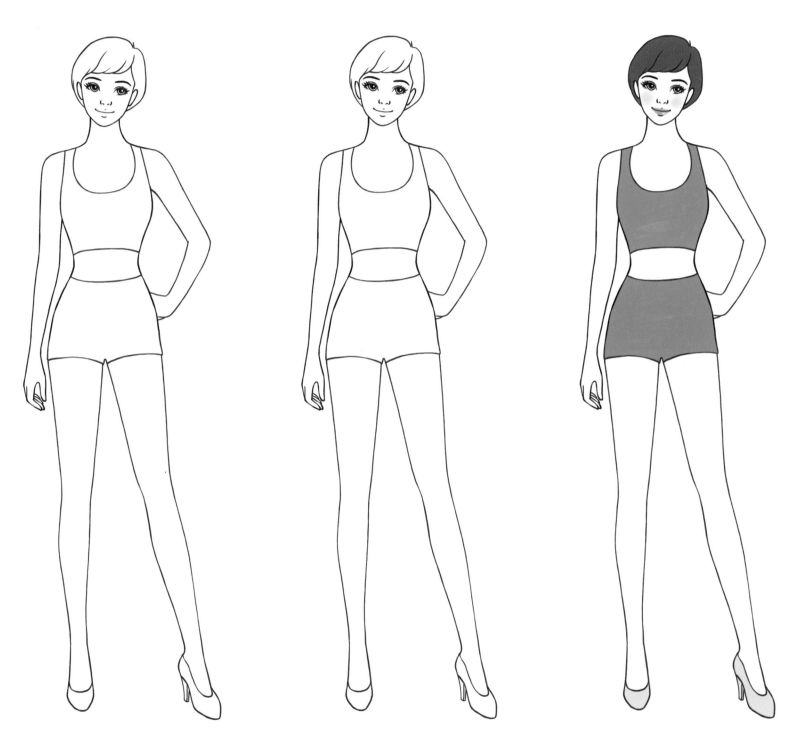

3. 펜으로 윤곽선을 깔끔하게 그립니다.　　　　　4. 연필 선을 깨끗이 지우고 색연필로 꼼꼼하게 색칠합니다.

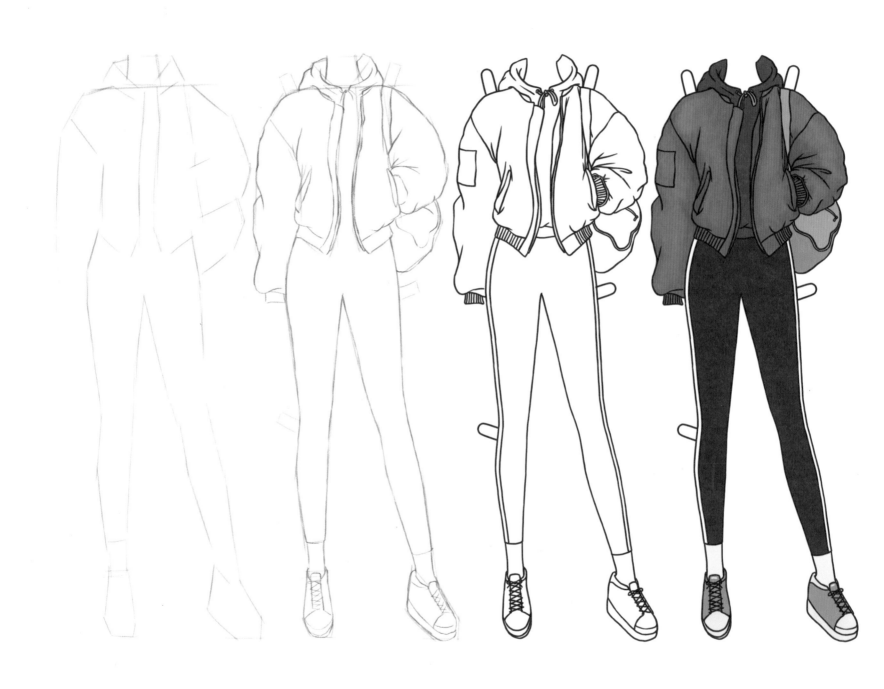

1. 의상과 신발 등을 스케치한 후 점점 세밀하게 표현합니다.

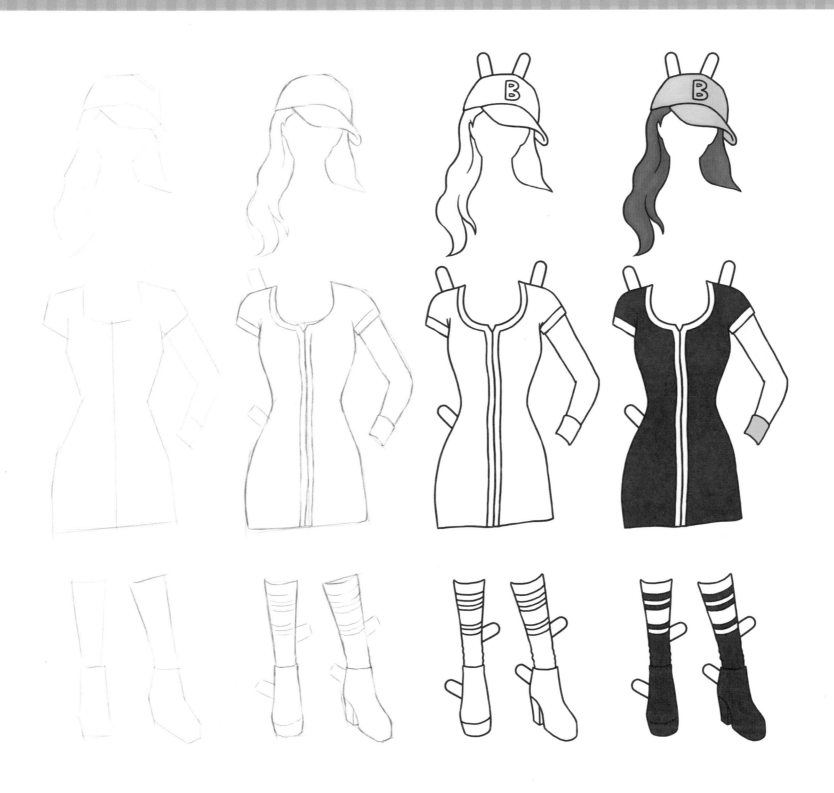

2. 펜으로 깔끔하게 선을 그리고 연필 선을 지운 뒤 색연필로 꼼꼼하게 칠합니다.

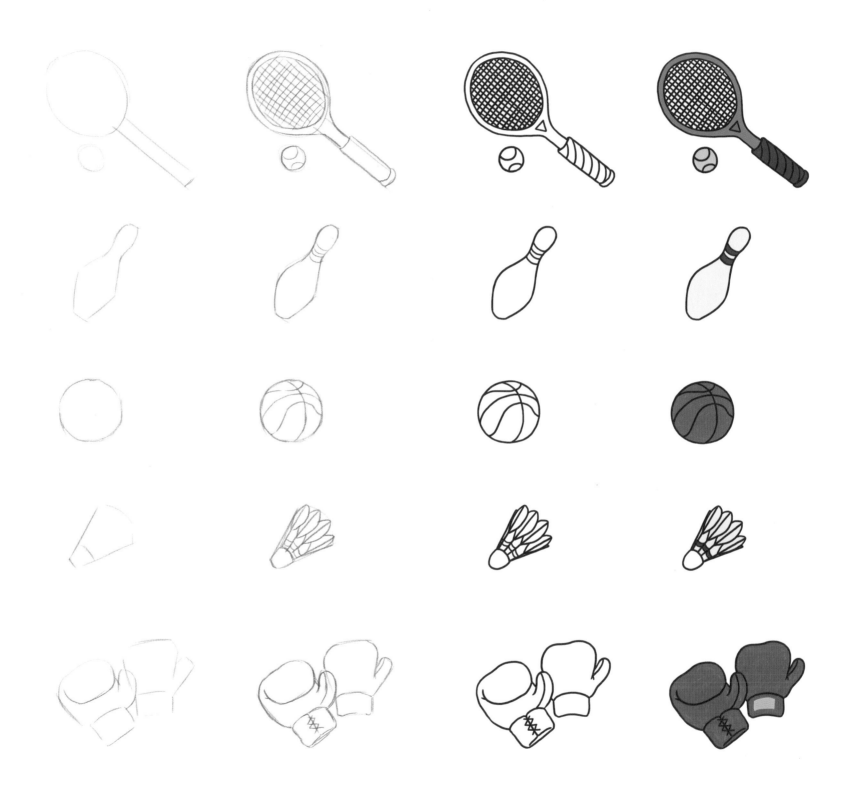

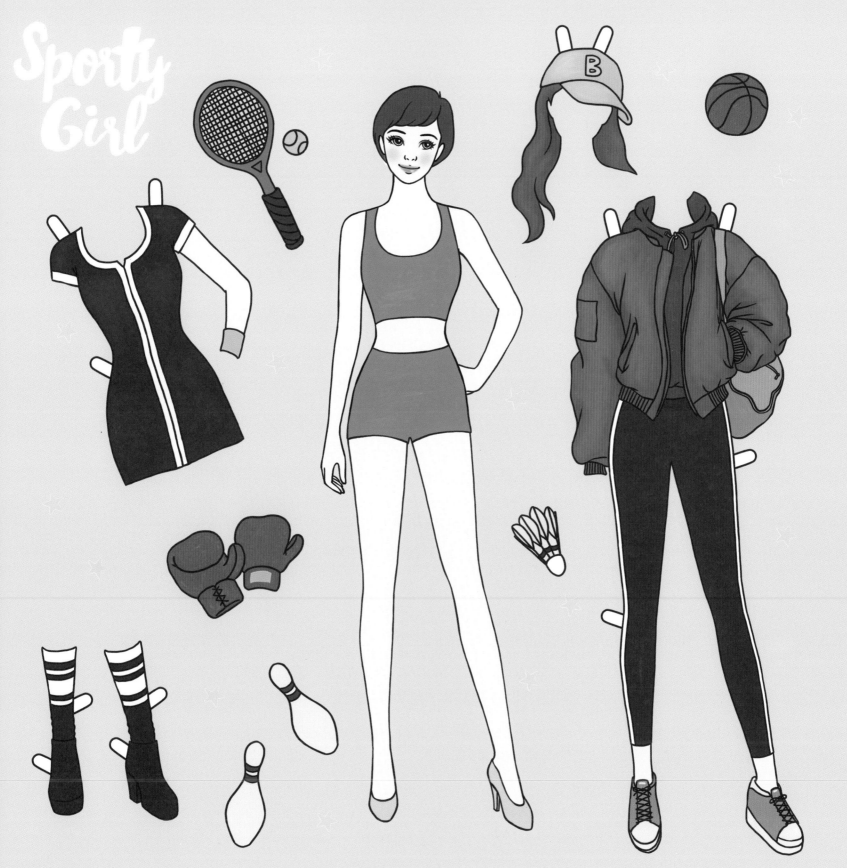

Sporty Girl

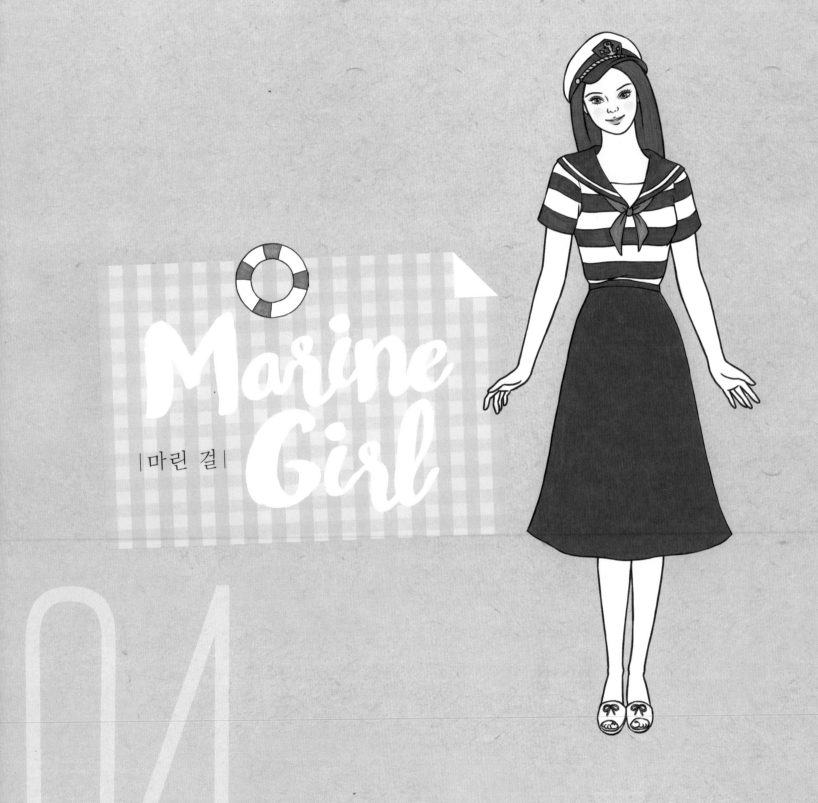

Marine Girl

|마린 걸|

04

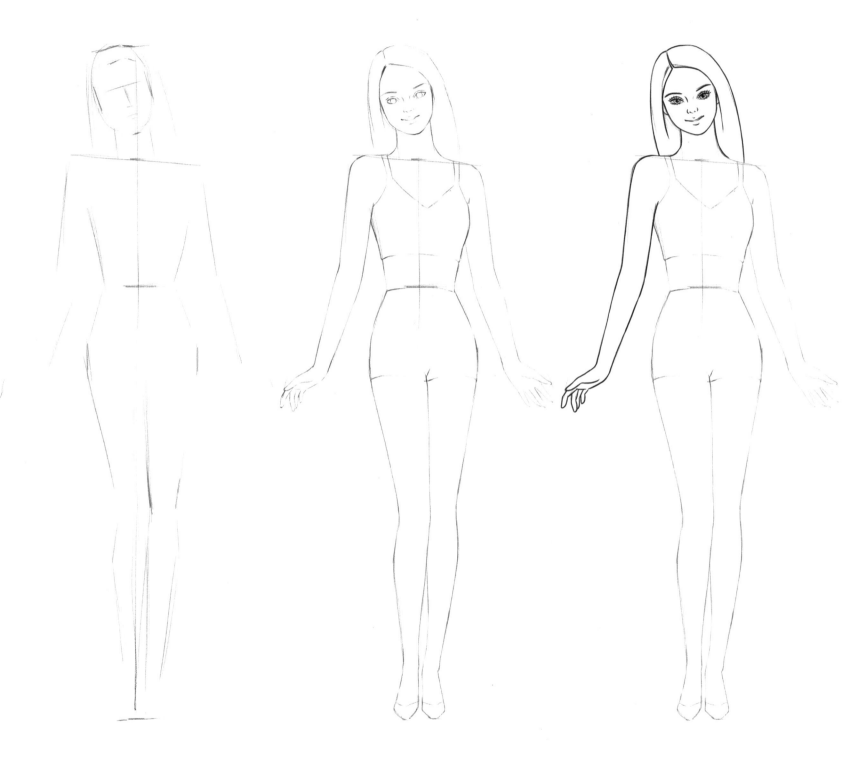

1. 중심선을 그리고 비율에 맞게 전체 형태를 잡아줍니다.　　　　2. 좀 더 세밀하게 형태를 다듬으며 그립니다.

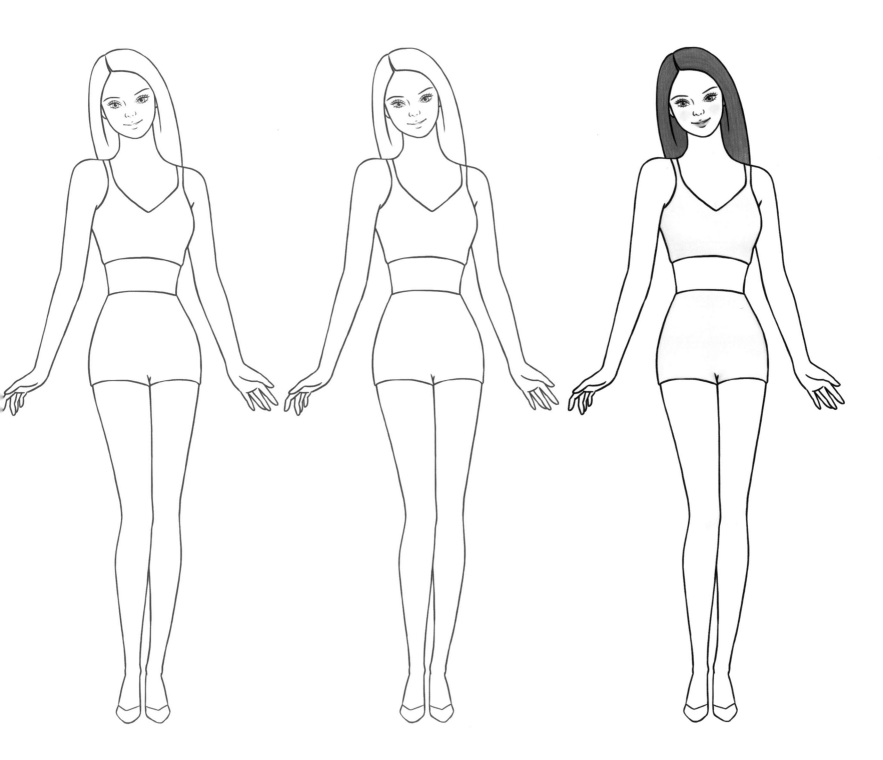

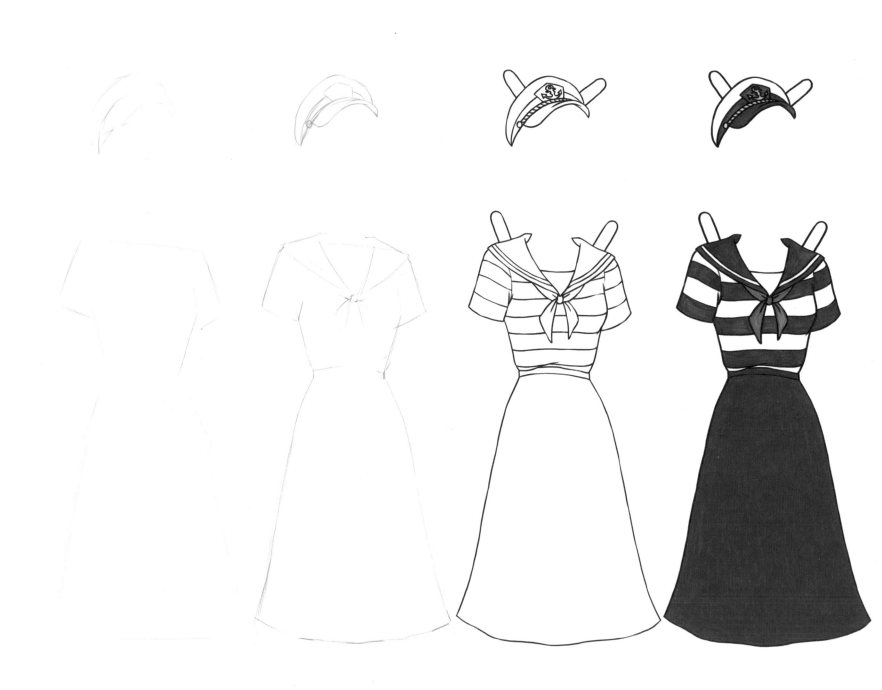

1. 옷과 소품을 스케치한 후 점점 세밀하게 표현합니다.

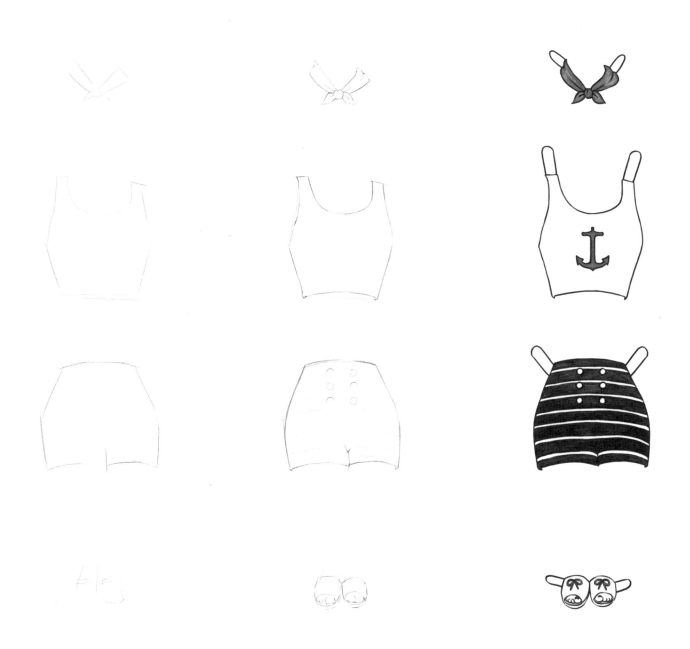

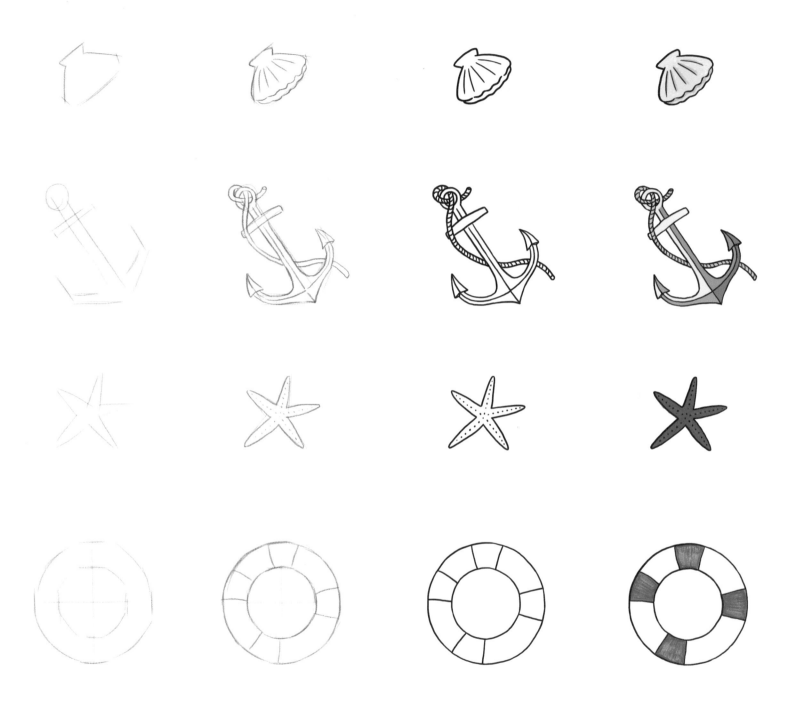

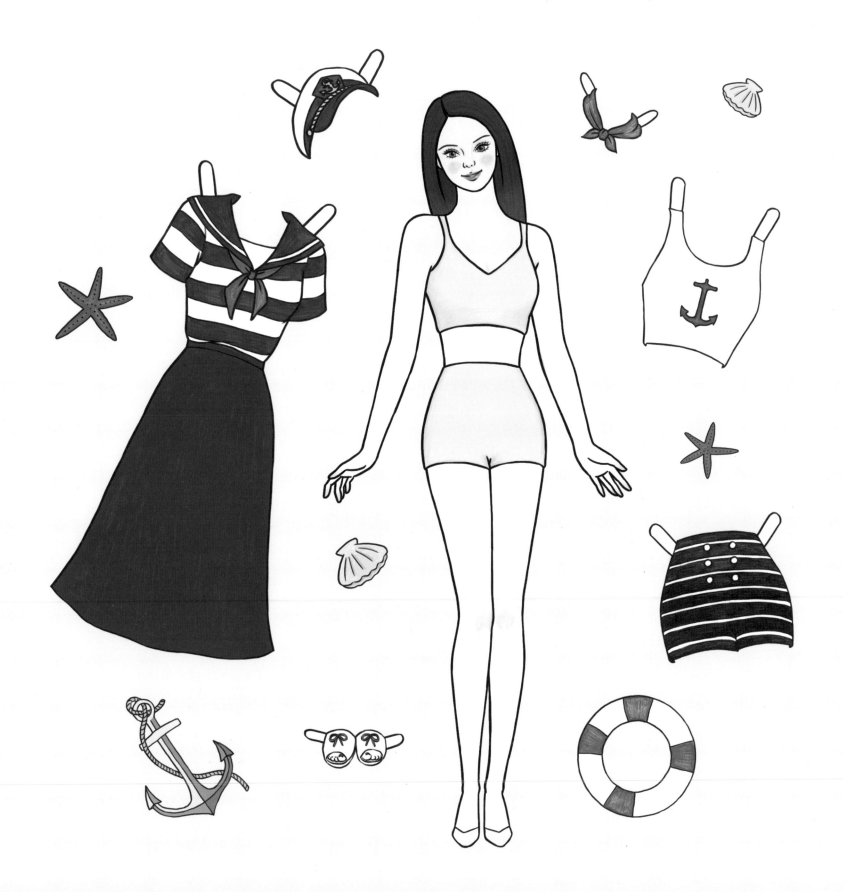

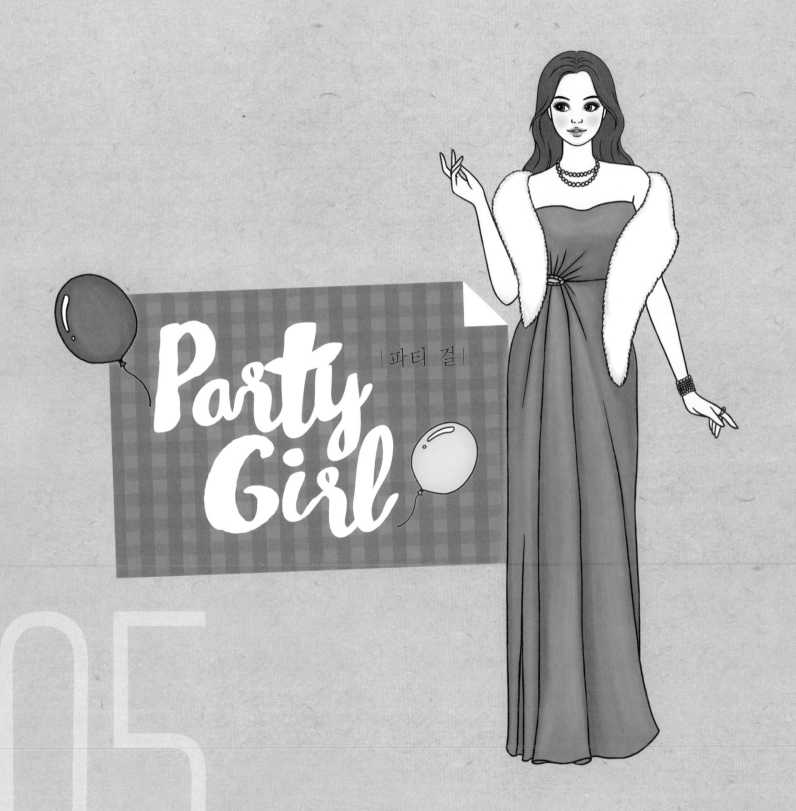

Party
Girl
|파티 걸|

05

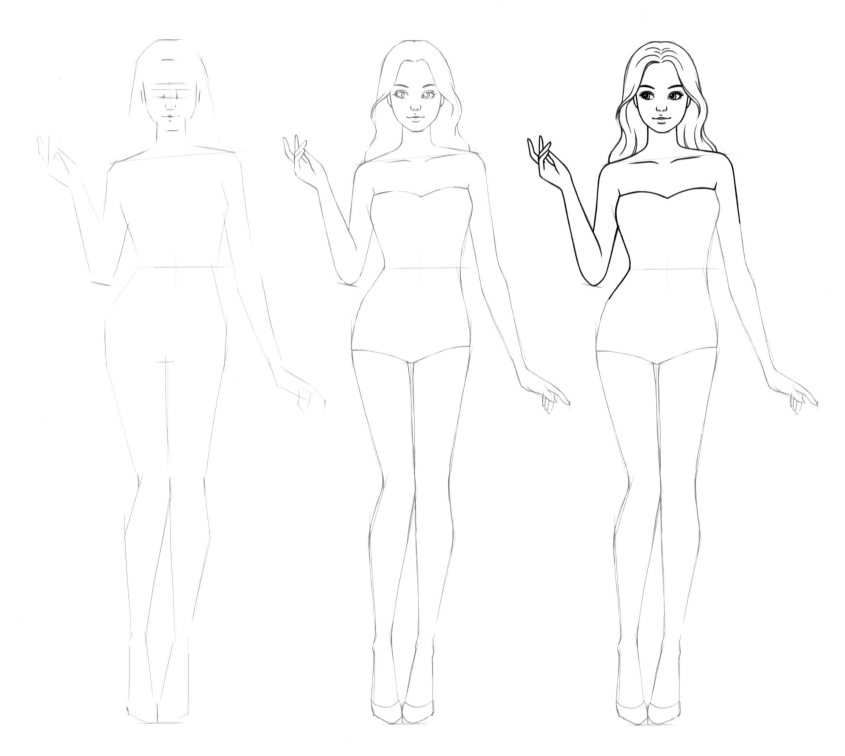

1. 중심선을 그리고 비율과 비례에 맞게 전체 형태를 잡아줍니다.　　　　　2. 좀 더 세밀하게 형태를 다듬으며 그립니다.

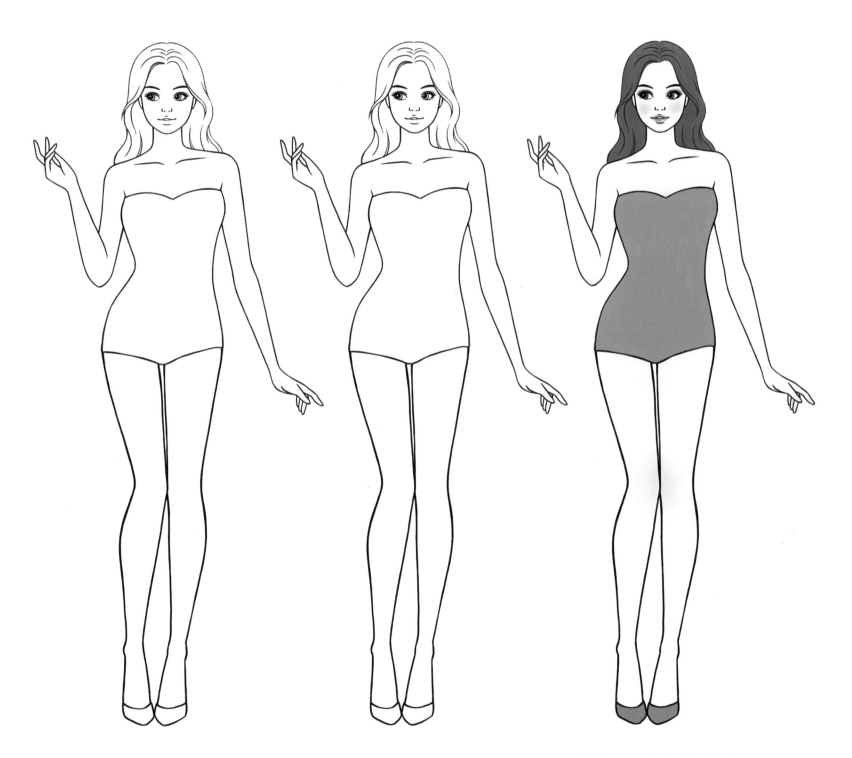

3. 펜으로 윤곽선을 깔끔하게 그립니다.　　　　　　4. 연필 선을 깨끗이 지우고 색연필로 꼼꼼하게 색칠합니다.

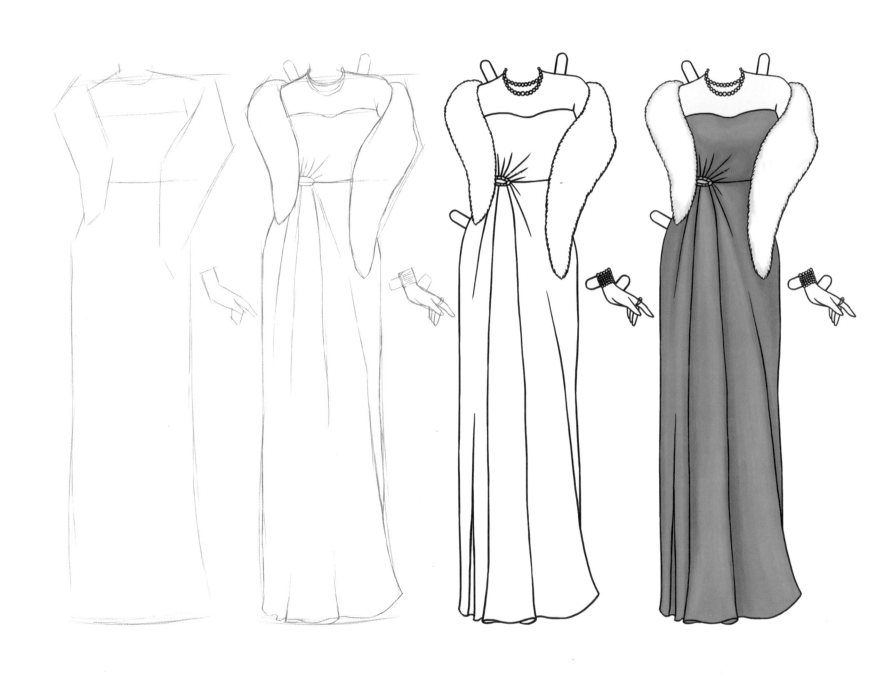

1. 파티 드레스 형태를 스케치한 후 점점 세밀하게 표현합니다.

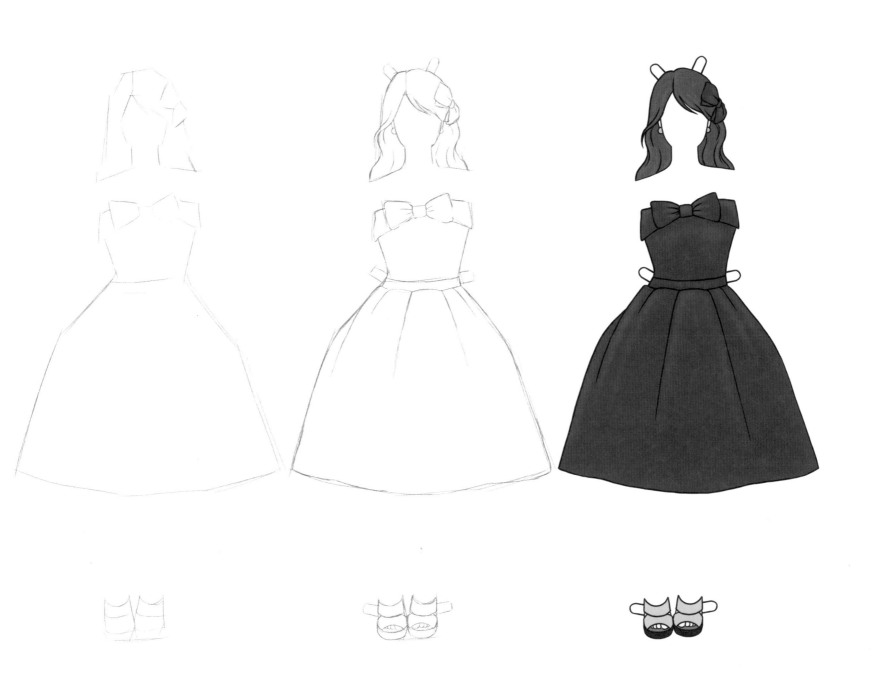

2. 펜으로 깔끔하게 선을 그리고 연필 선을 지운 뒤 색연필로 꼼꼼하게 칠합니다.

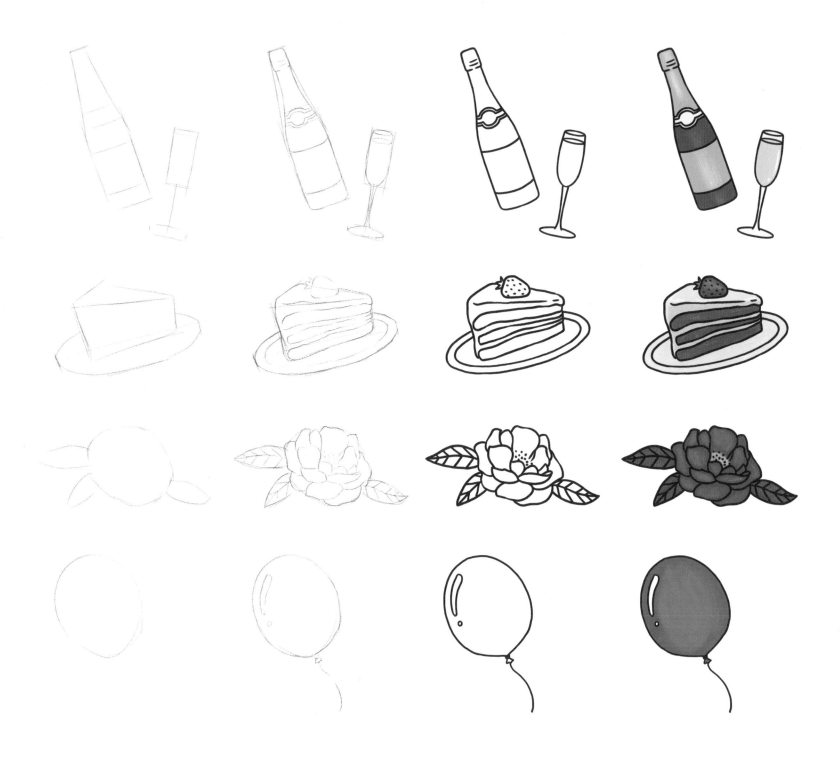

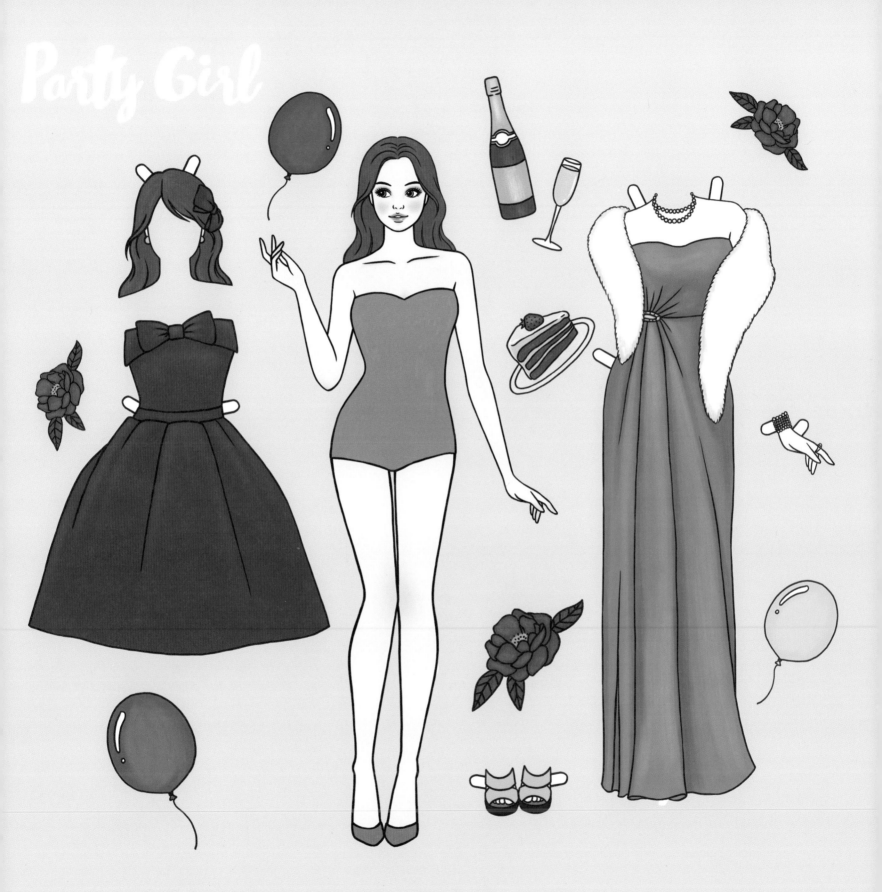

Party Girl

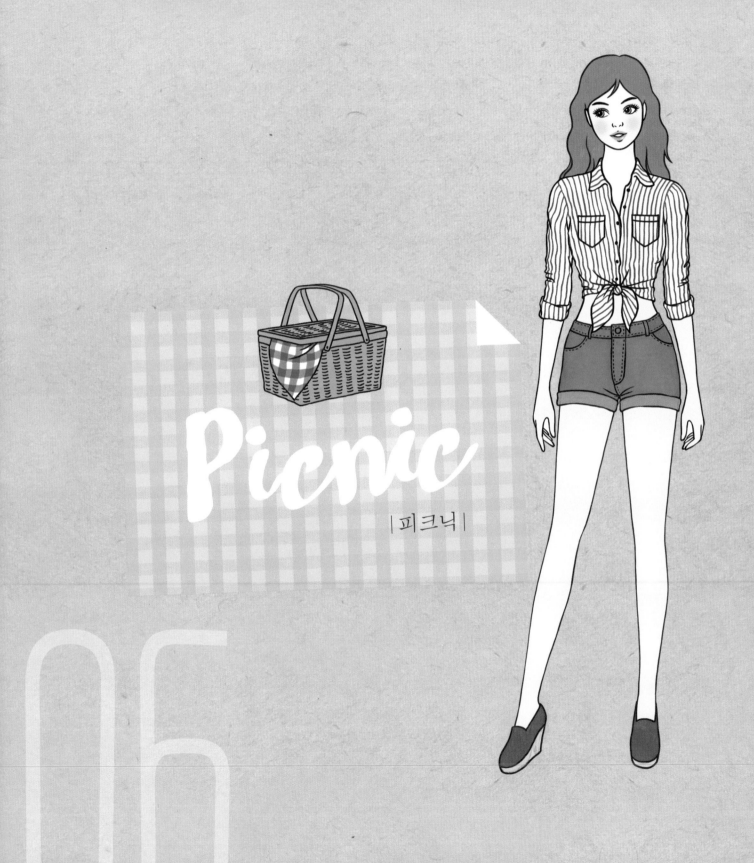

Picnic

|피크닉|

06

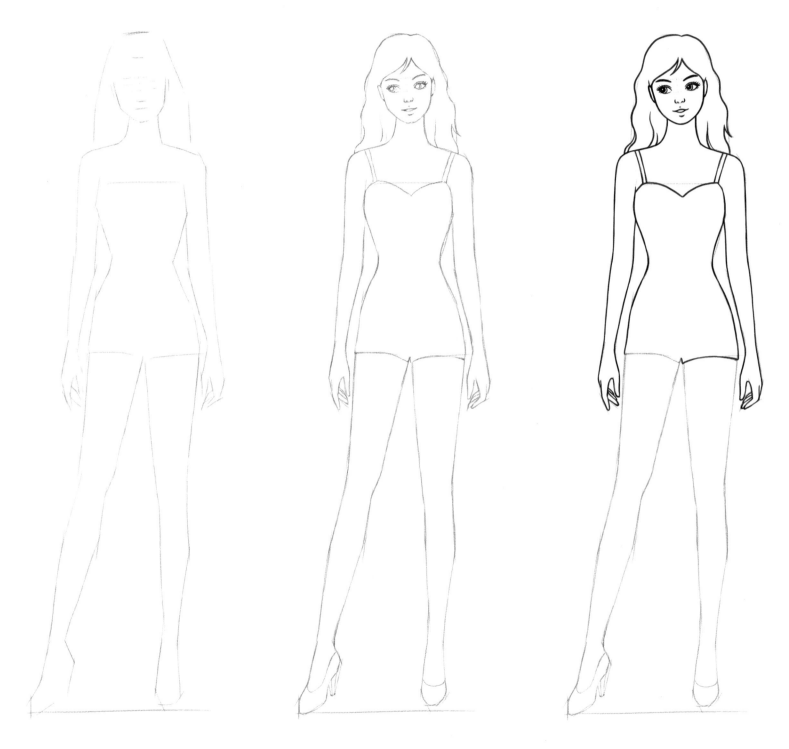

1. 중심선을 그리고 비율에 맞게 전체 형태를 잡아줍니다. 2. 좀 더 세밀하게 형태를 다듬으며 그립니다.

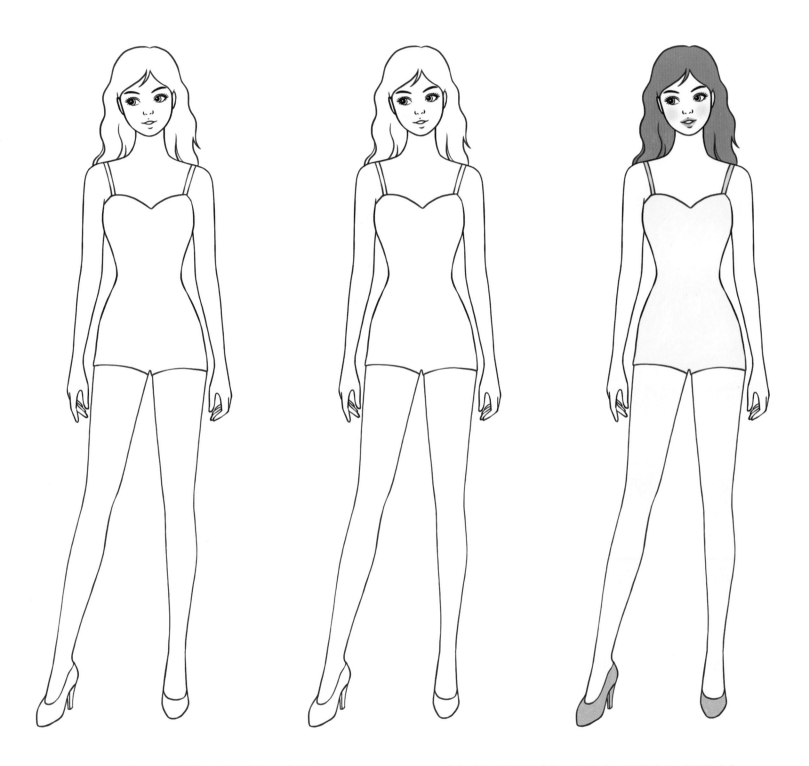

3. 펜으로 윤곽선을 깔끔하게 그립니다.　　　4. 연필 선을 깨끗이 지우고 색연필로 꼼꼼하게 색칠합니다.

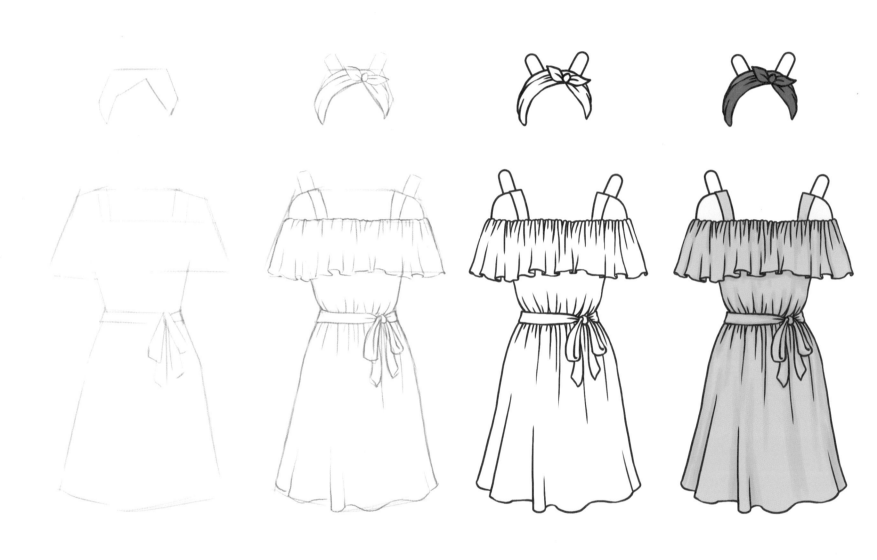

1. 피크닉에 어울리는 옷과 소품을 스케치한 후 점점 세밀하게 표현합니다.

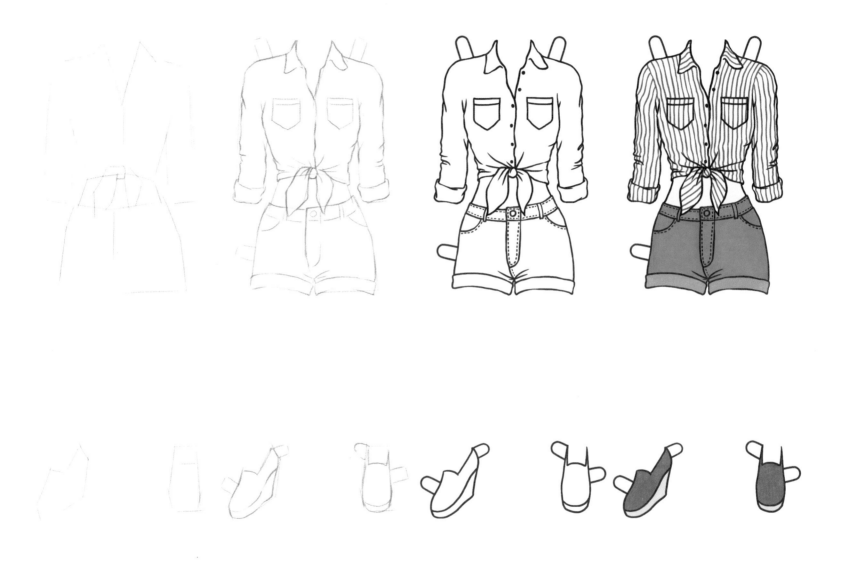

2. 펜으로 깔끔하게 선을 그리고 연필 선을 지운 뒤 색연필로 꼼꼼하게 칠합니다.

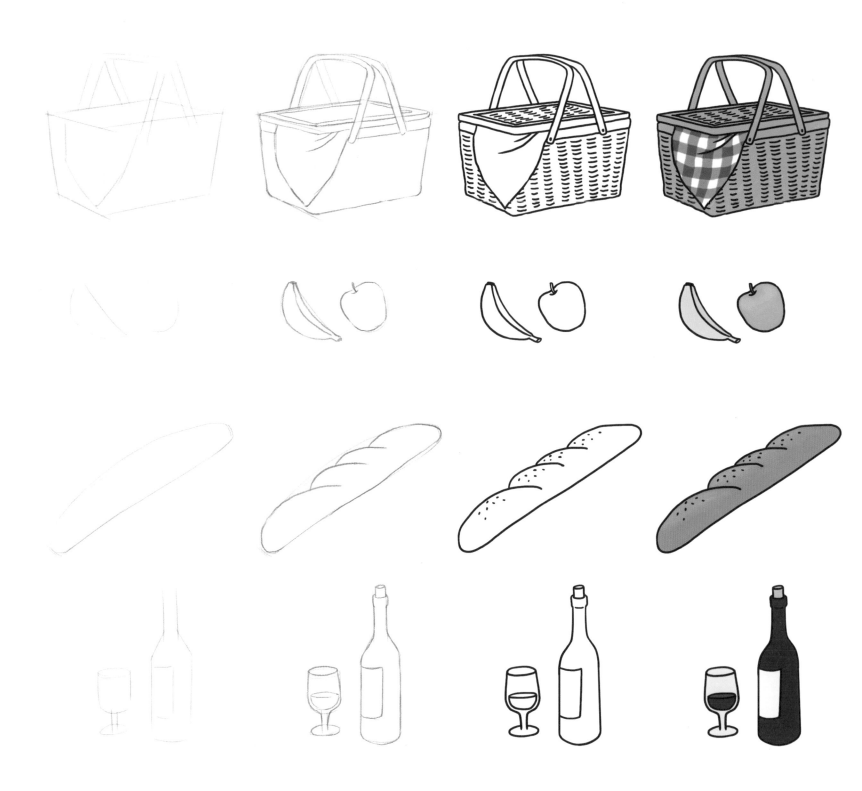

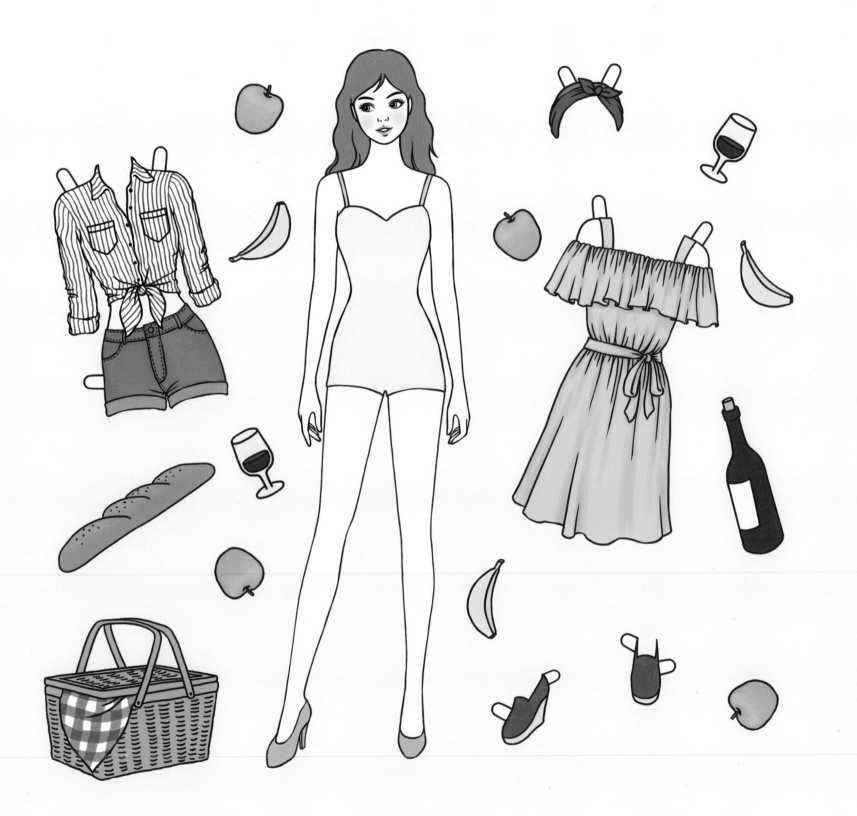

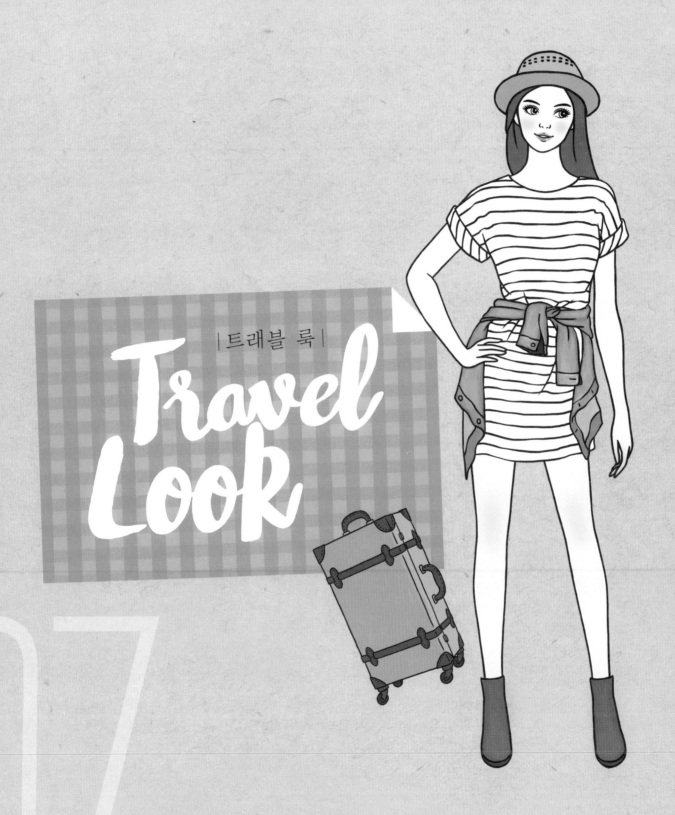

|트래블 룩|

Travel Look

07

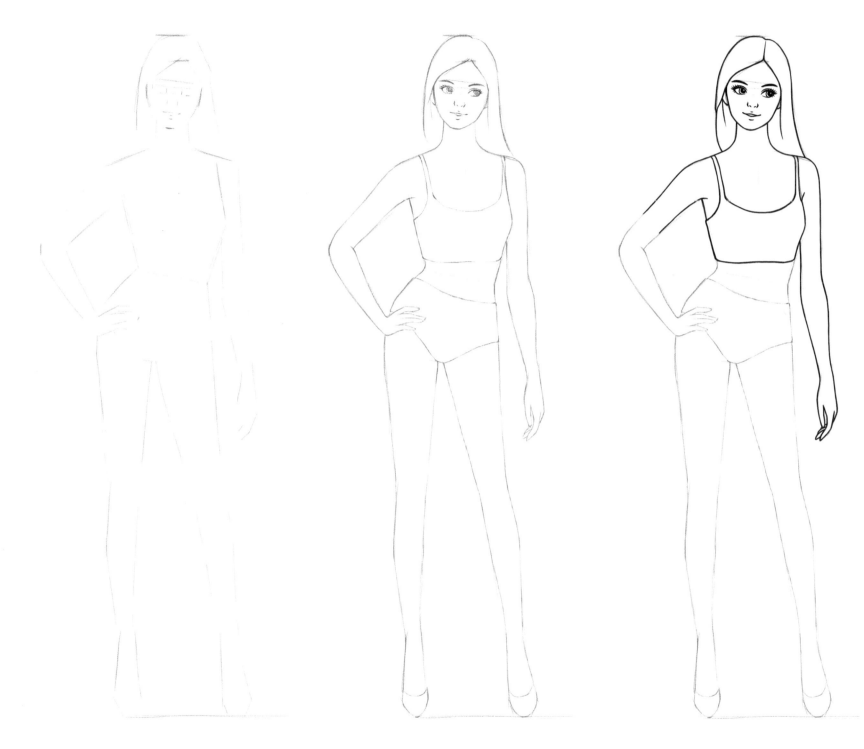

1. 중심선을 잡은 후 비율에 맞게 형태를 잡아줍니다.

2. 좀 더 세밀하게 형태를 다듬으며 그립니다.

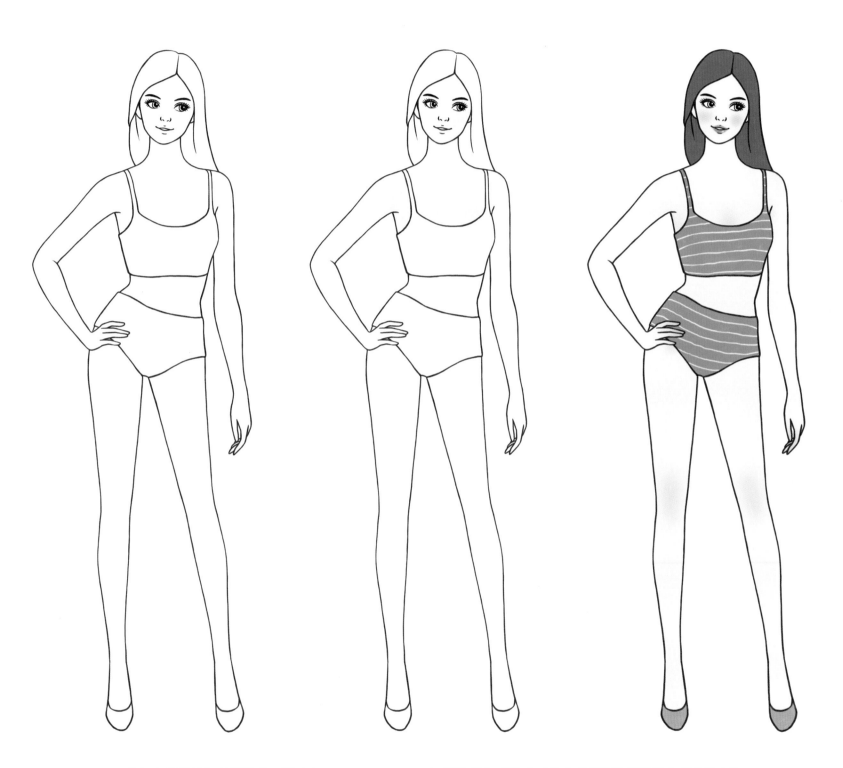

3. 펜으로 윤곽선을 깔끔하게 그립니다.

4. 연필 선을 깨끗이 지우고 색연필로 꼼꼼하게 색칠합니다.

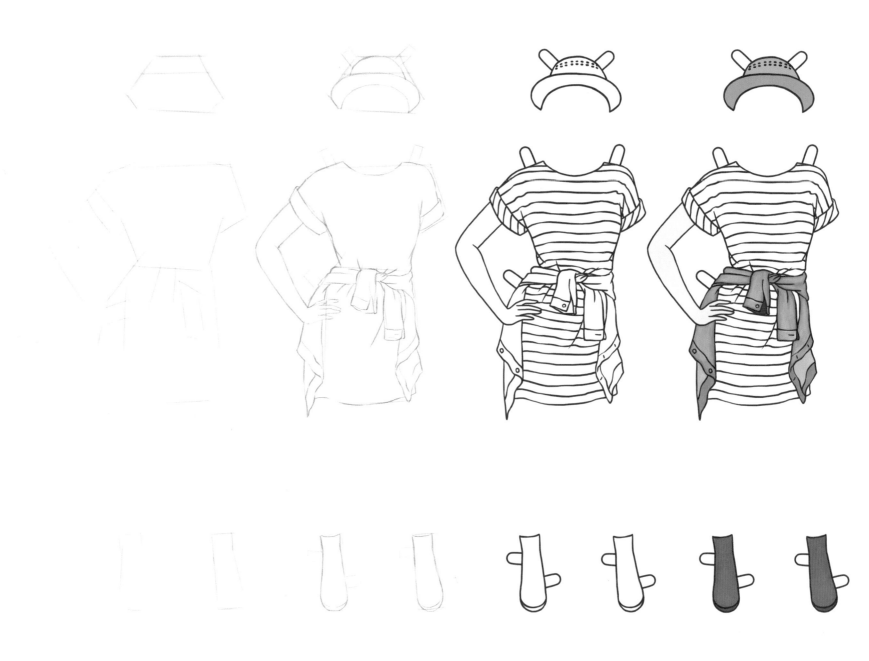

1. 캐주얼한 옷과 소품 형태를 스케치한 후 점점 세밀하게 표현합니다.

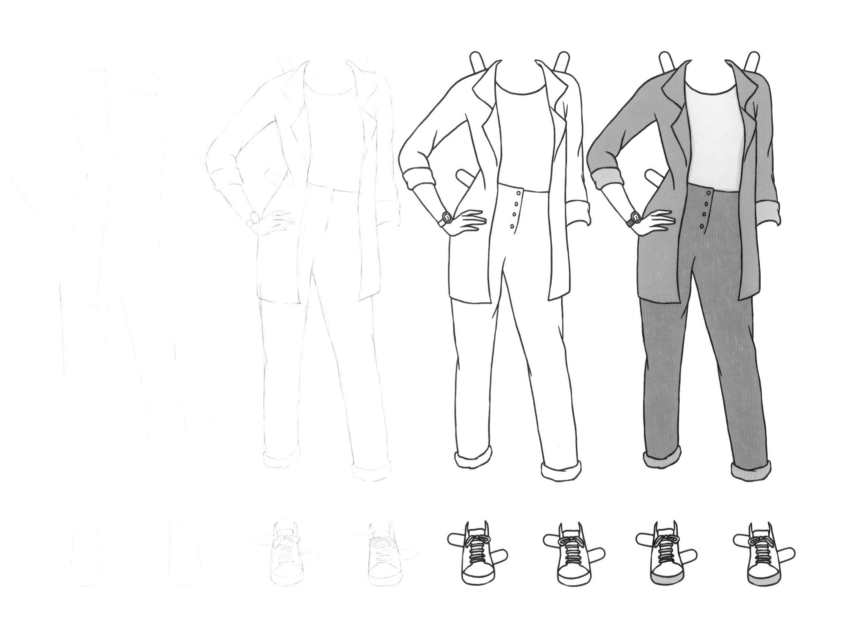

2. 펜으로 깔끔하게 선을 그리고 연필 선을 지운 뒤 색연필로 꼼꼼하게 칠합니다.

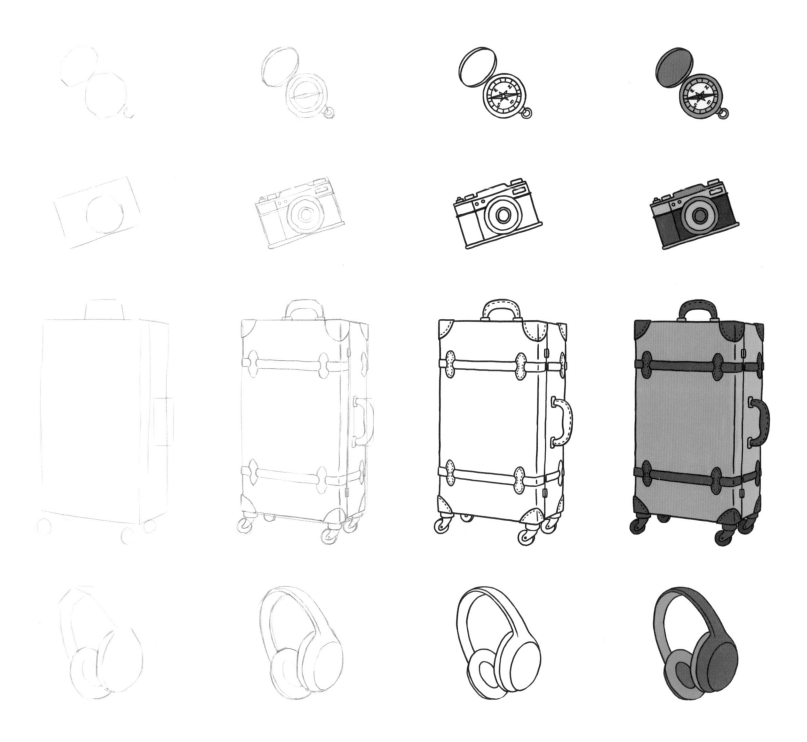

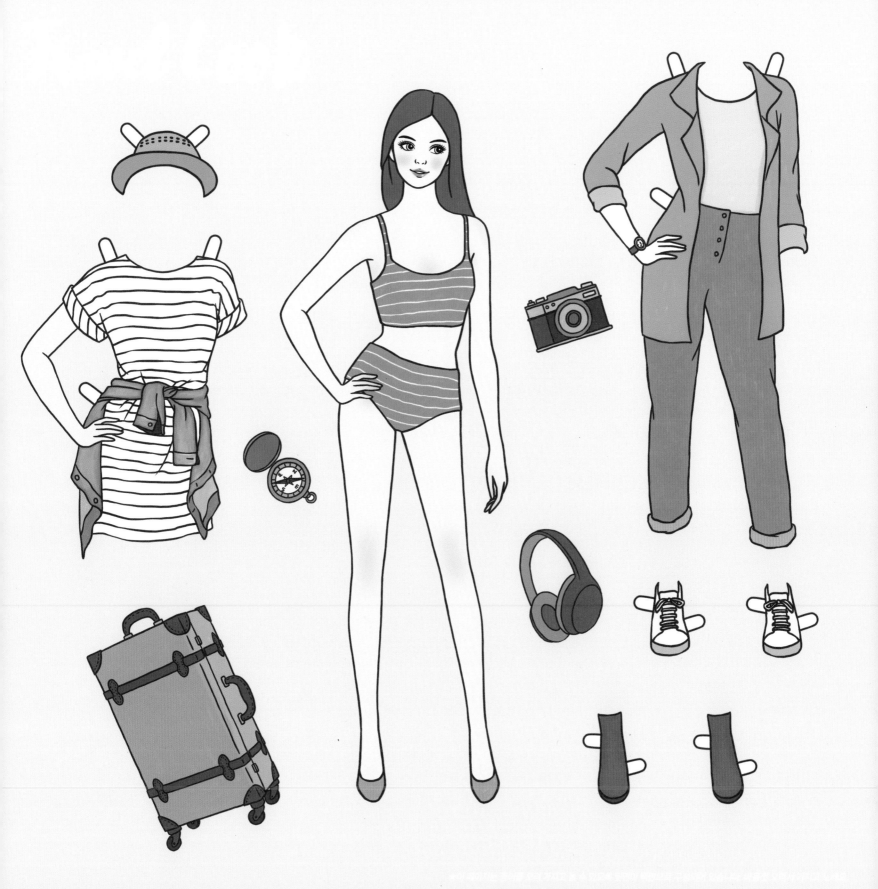

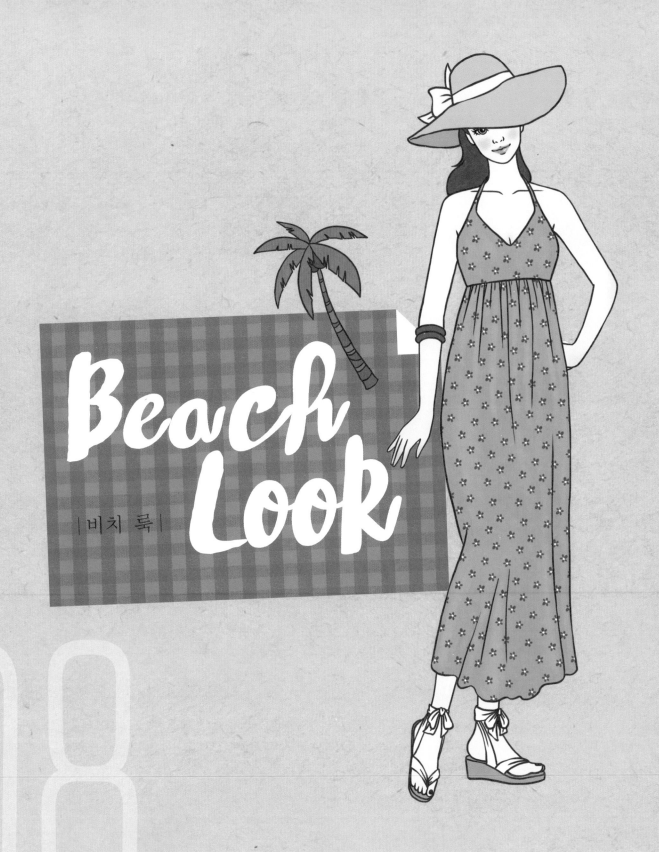

Beach Look

|비치 룩|

08

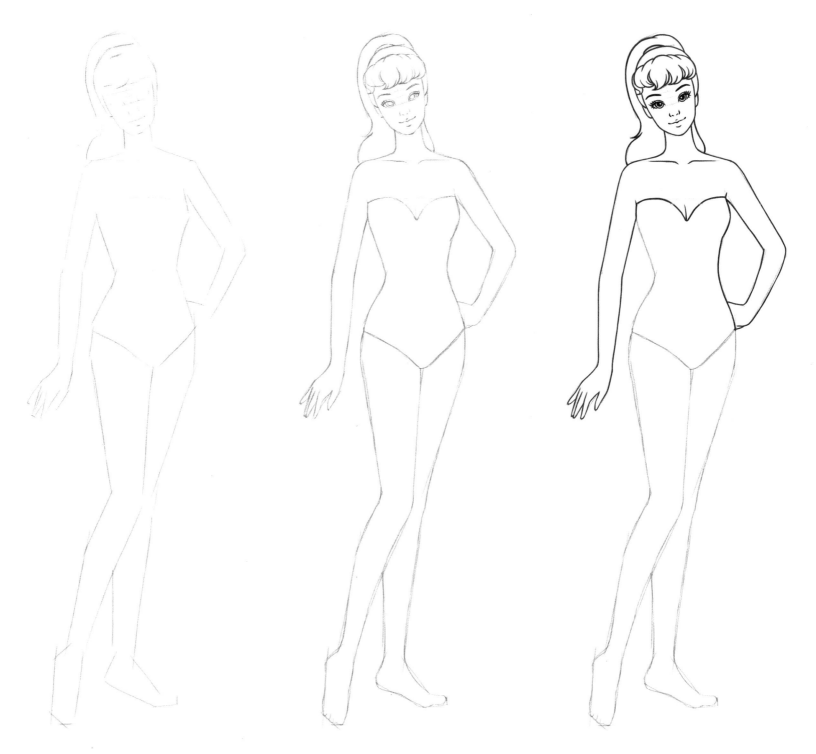

1. 중심선을 그리고 전체 비율에 맞게 형태를 잡아줍니다.

2. 좀 더 세밀하게 형태를 다듬으며 그립니다.

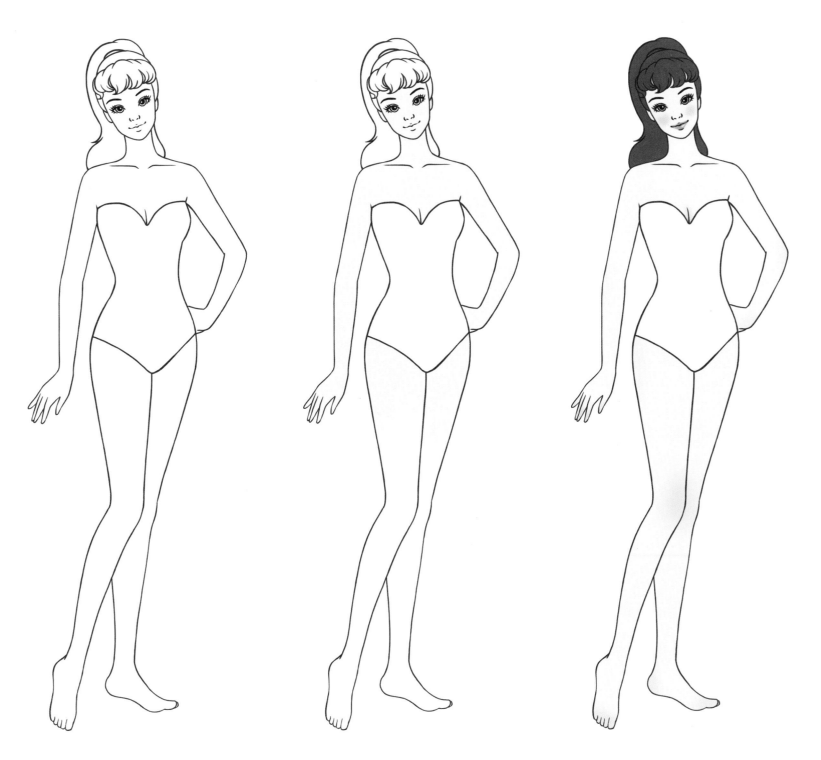

3. 펜으로 윤곽선을 깔끔하게 그립니다.

4. 연필 선을 깨끗이 지우고 색연필로 꼼꼼하게 색칠합니다.

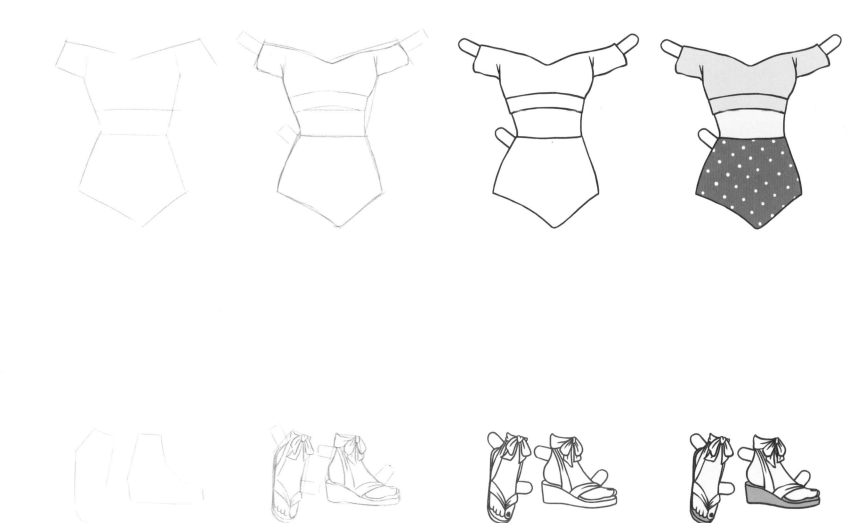

1. 다양한 비치 룩과 소품을 스케치한 후 점점 세밀하게 표현합니다.

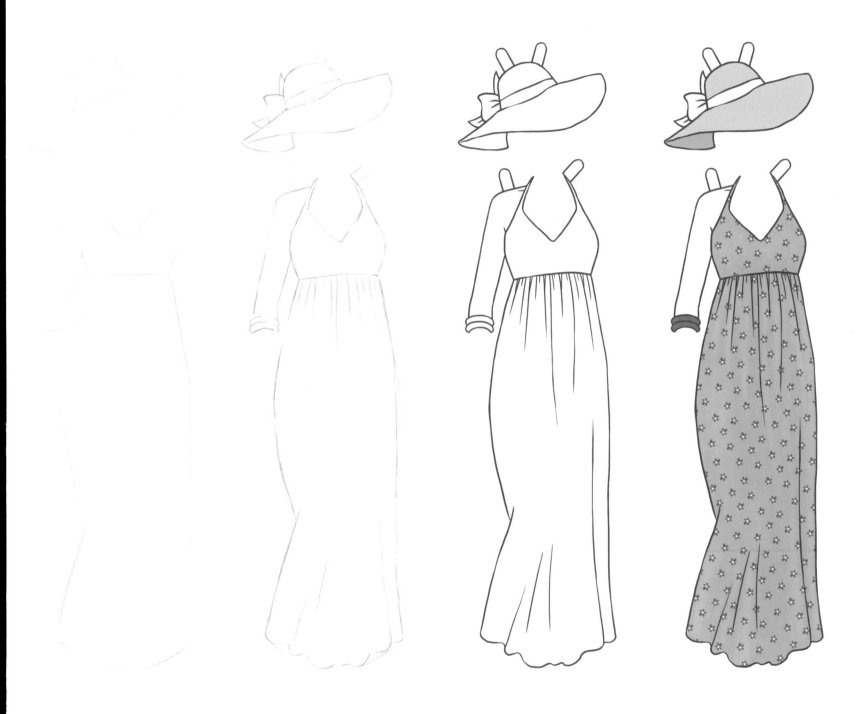

2. 펜으로 깔끔하게 선을 그리고 연필 선을 지운 뒤 색연필로 꼼꼼하게 칠합니다.

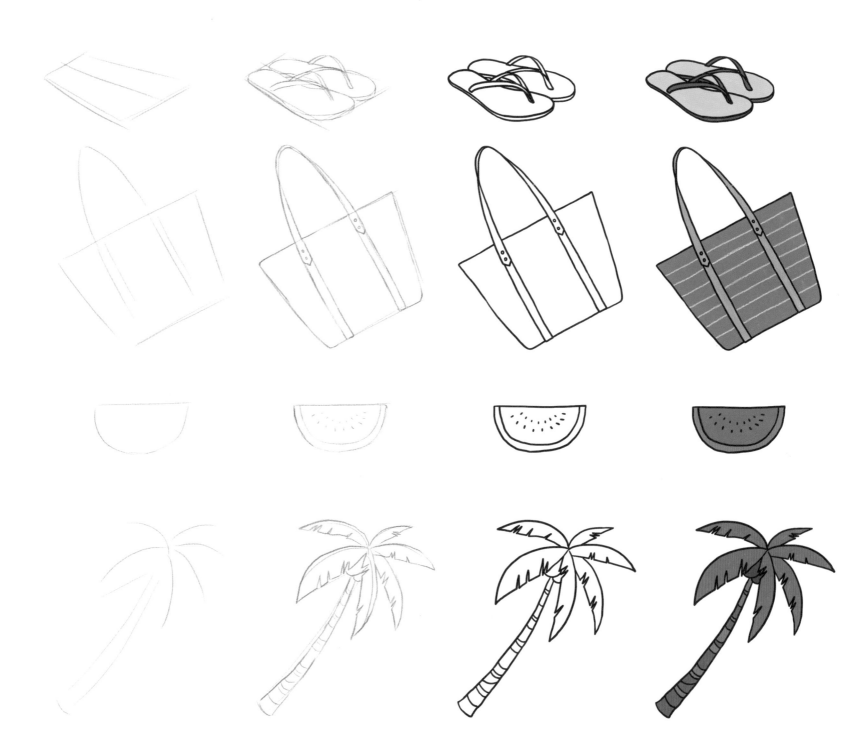

Beach Look

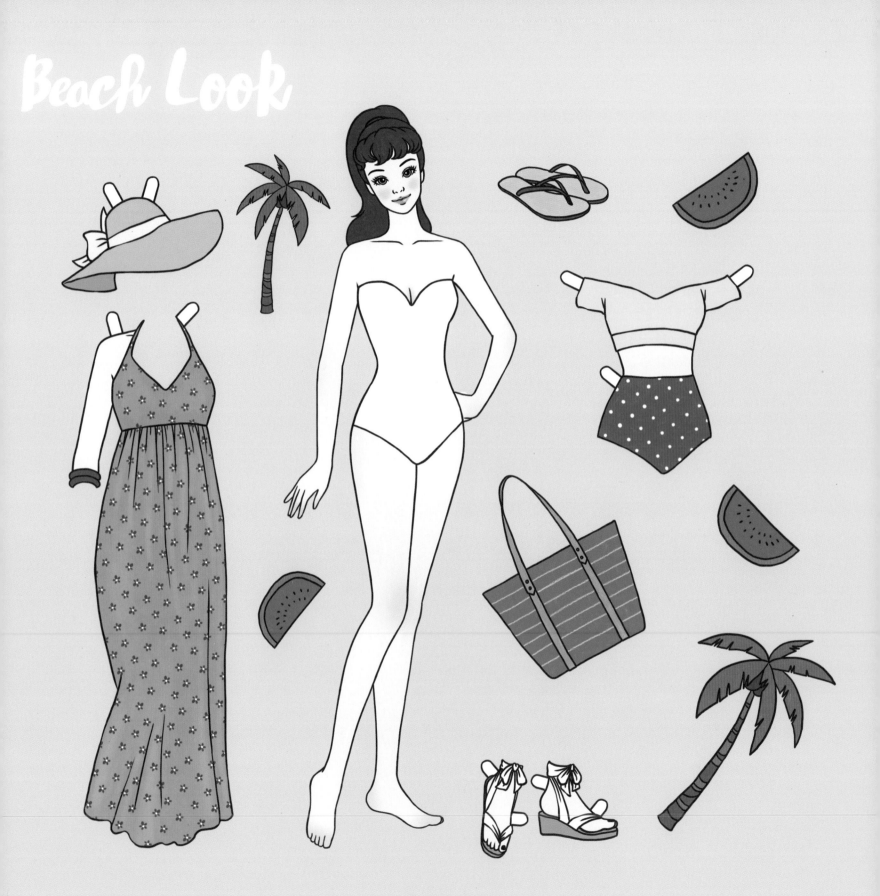

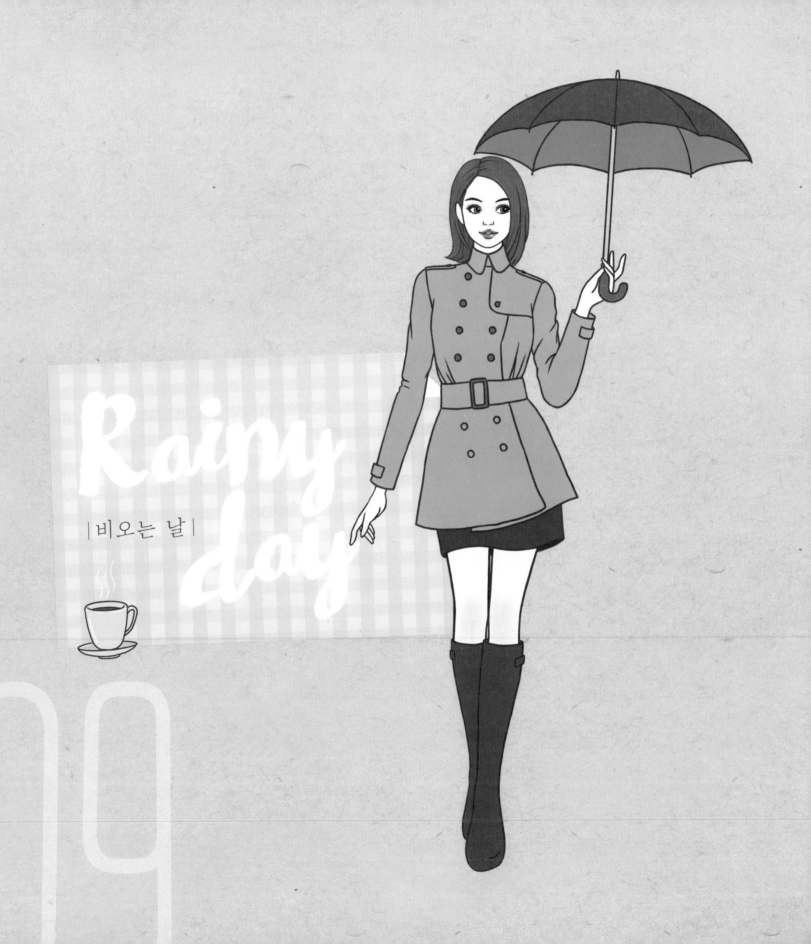

Rainy
day

|비오는 날|

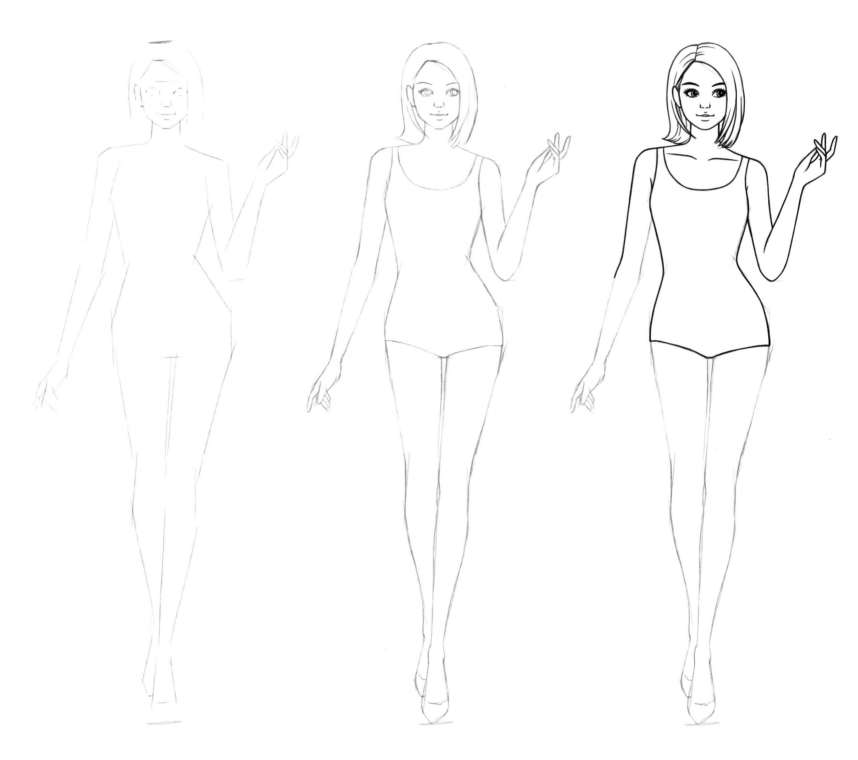

1. 중심선을 그리고 비율에 맞게 전체 형태를 잡아줍니다.　　　　2. 좀 더 세밀하게 형태를 다듬으며 그립니다.

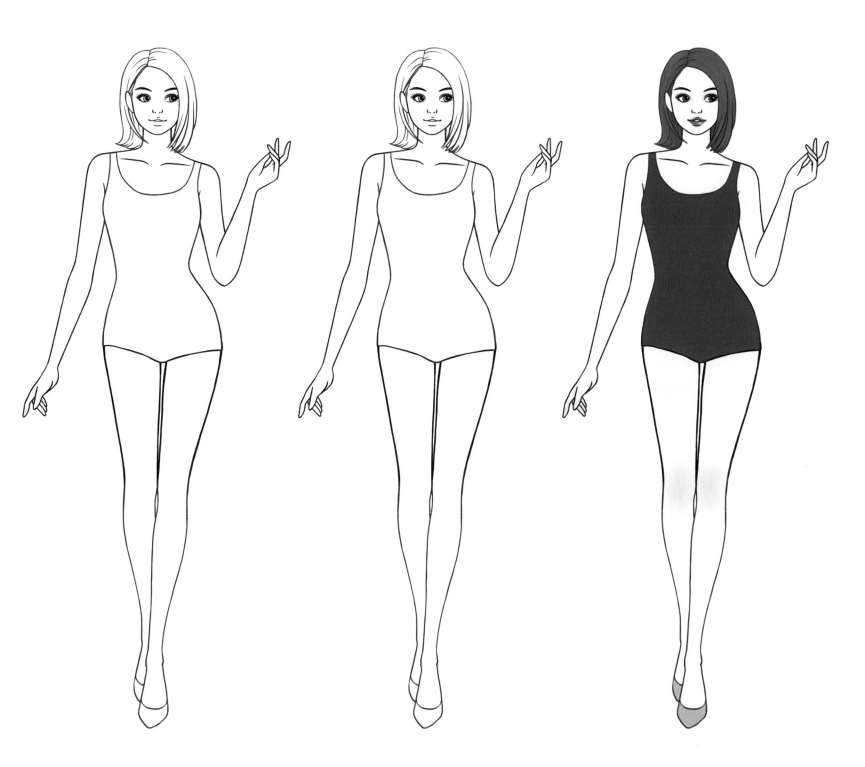

3. 펜으로 윤곽선을 깔끔하게 그립니다. 1. 안감 선을 깨끗이 지우고 색연필로 꼼꼼하게 색칠합니다.

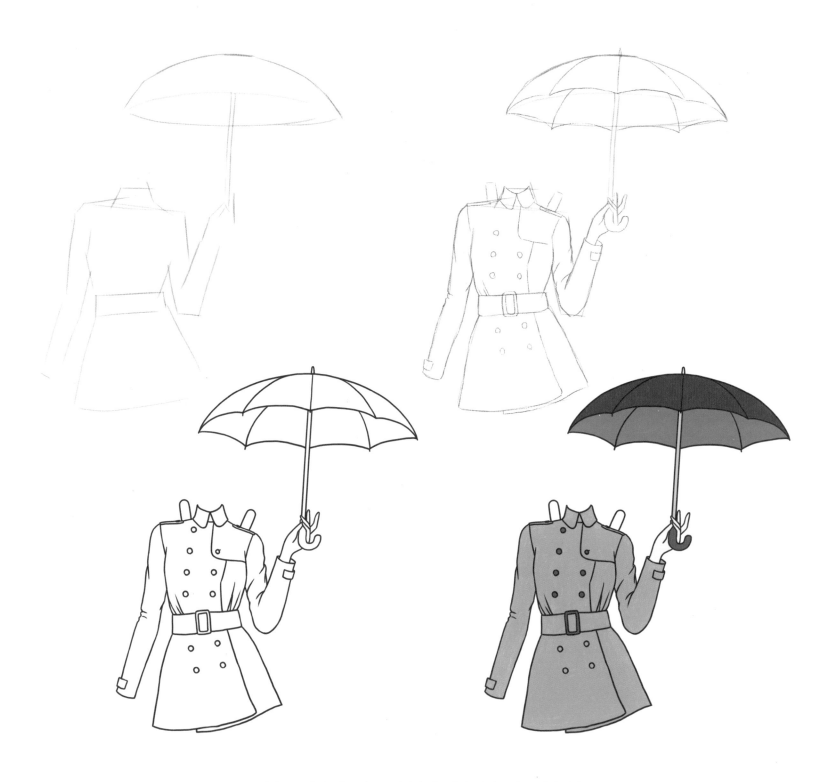

1. 레인코트와 우산 등을 스케치한 후 점점 세밀하게 표현합니다.

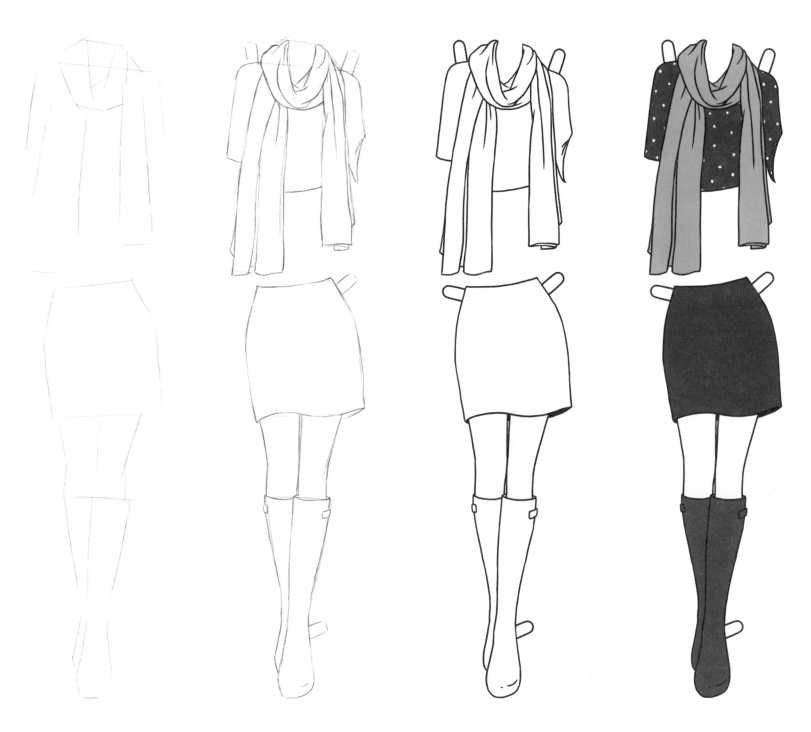

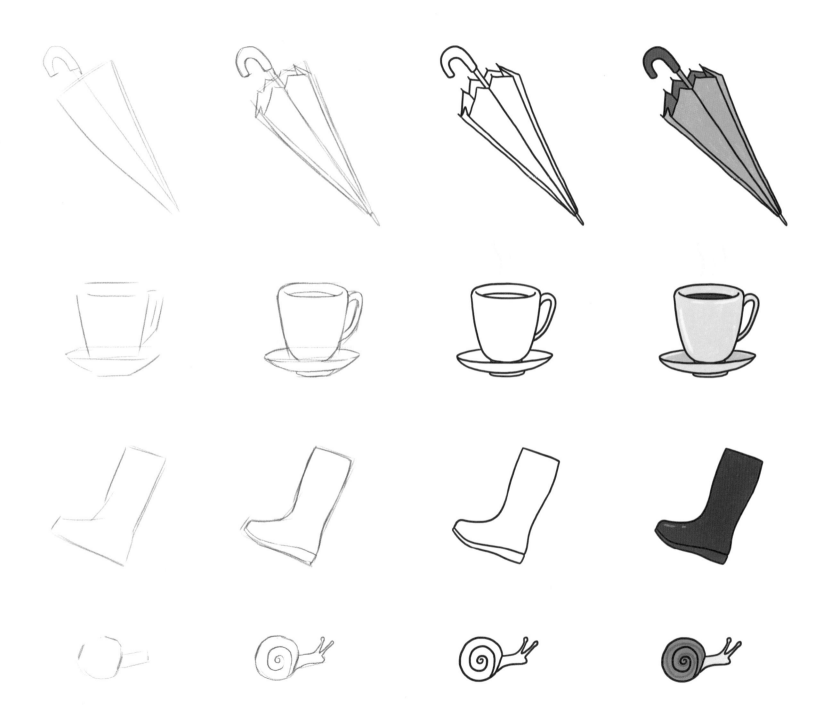

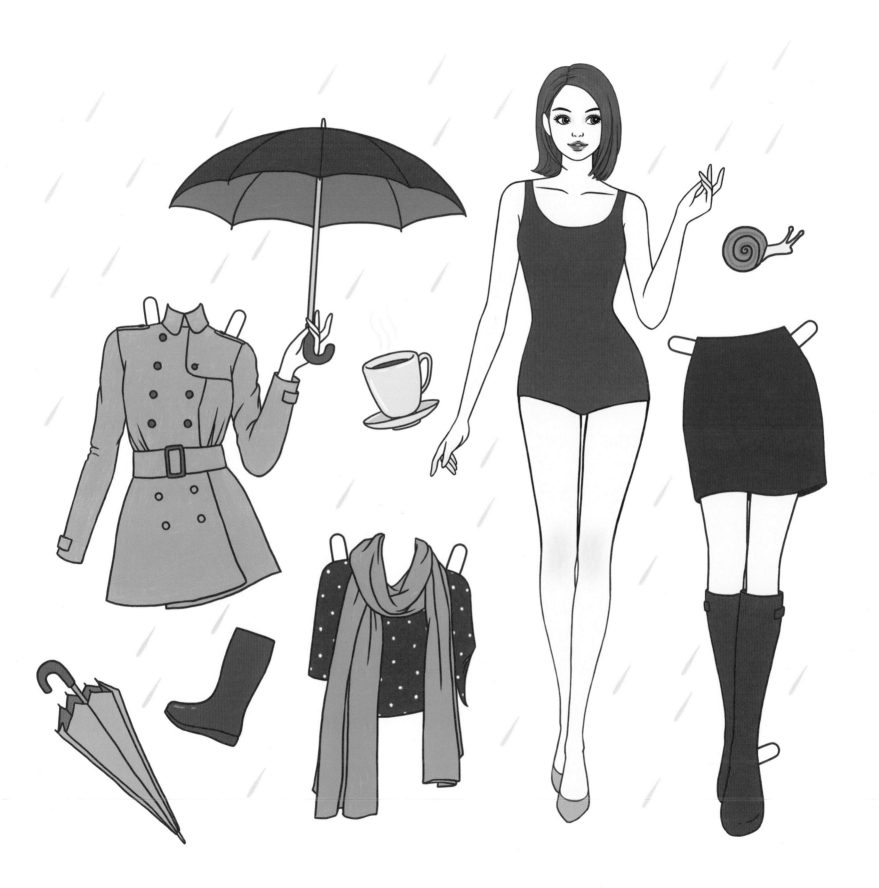

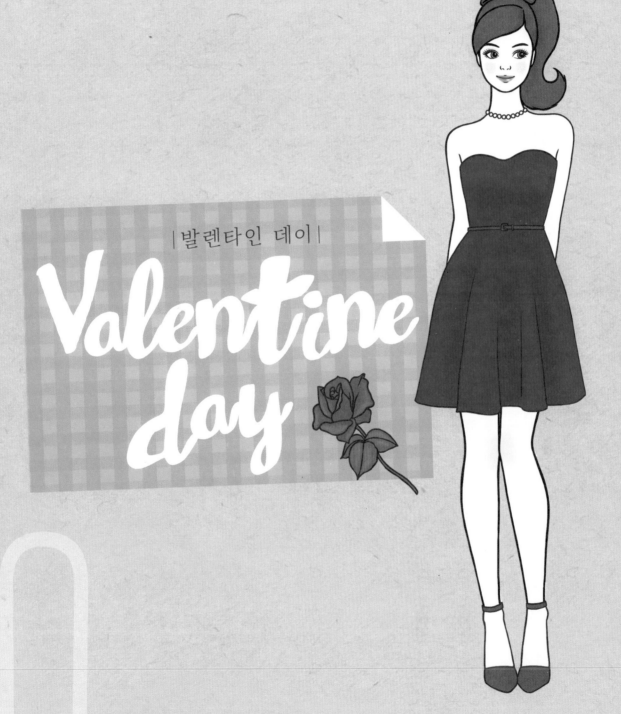

발렌타인 데이

Valentine
day

10

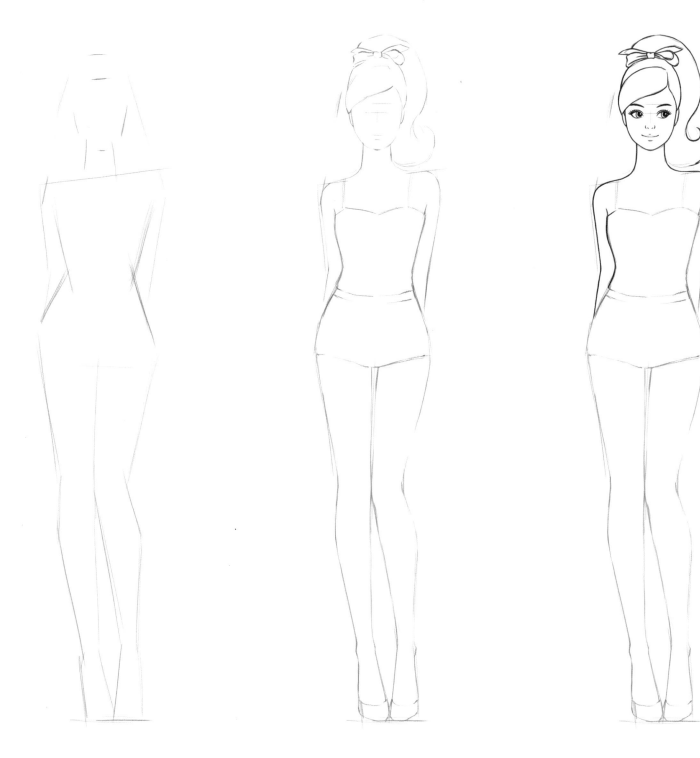

1. 중심선을 그리고 비율에 맞게 전체 형태를 잡아줍니다.　　　2. 좀 더 세밀하게 형태를 다듬으며 그립니다.

3. 펜으로 윤곽선을 깔끔하게 그립니다.

4. 연필 선을 깨끗이 지우고 색연필로 꼼꼼하게 색칠합니다.

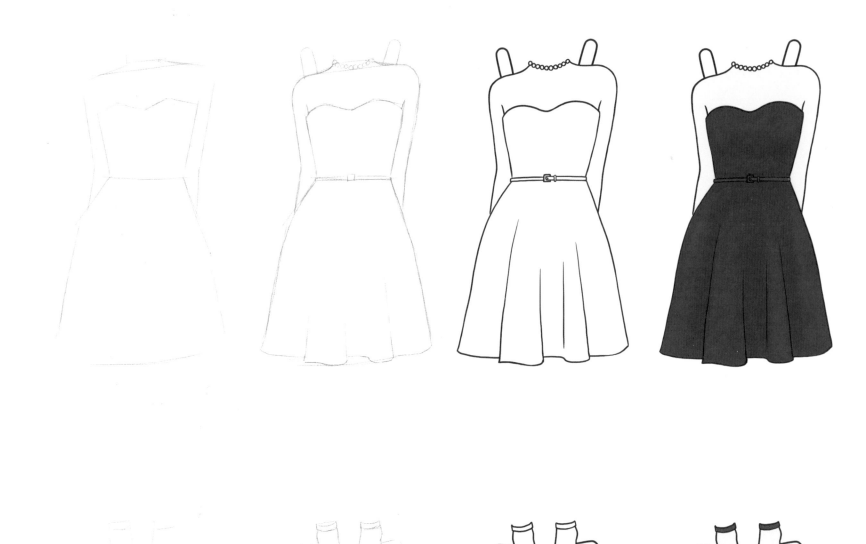

1. 러블리한 옷과 소품 형태를 스케치한 후 점점 세밀하게 표현합니다.

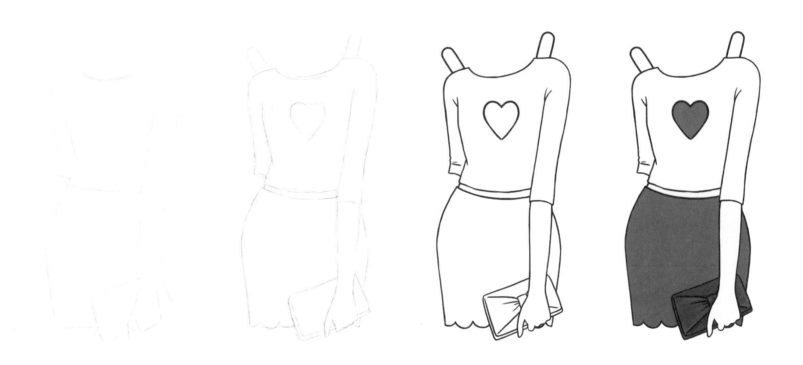

2. 펜으로 깔끔하게 선을 그리고 연필 선을 지운 뒤 색연필로 꼼꼼하게 칠합니다.

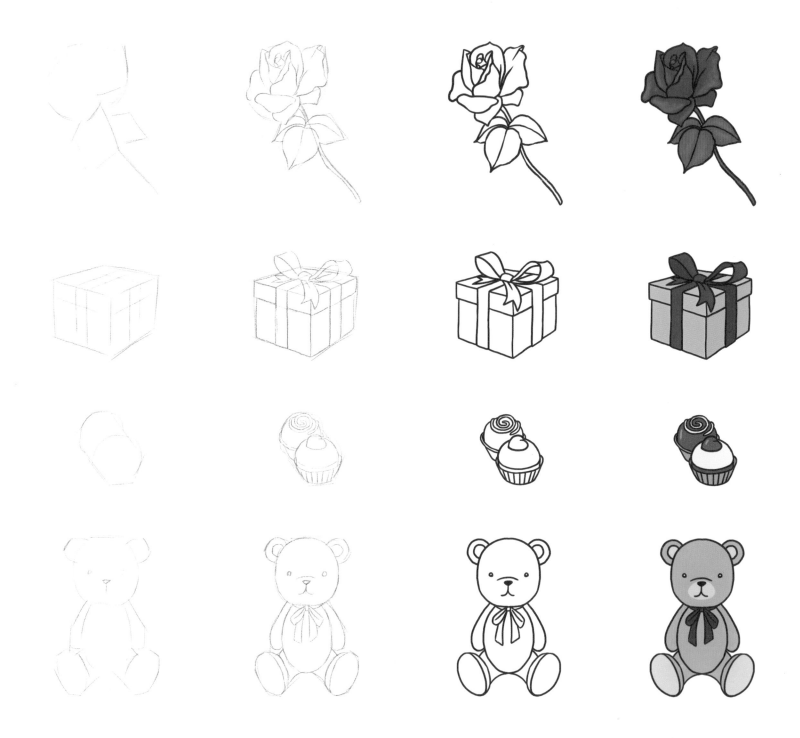

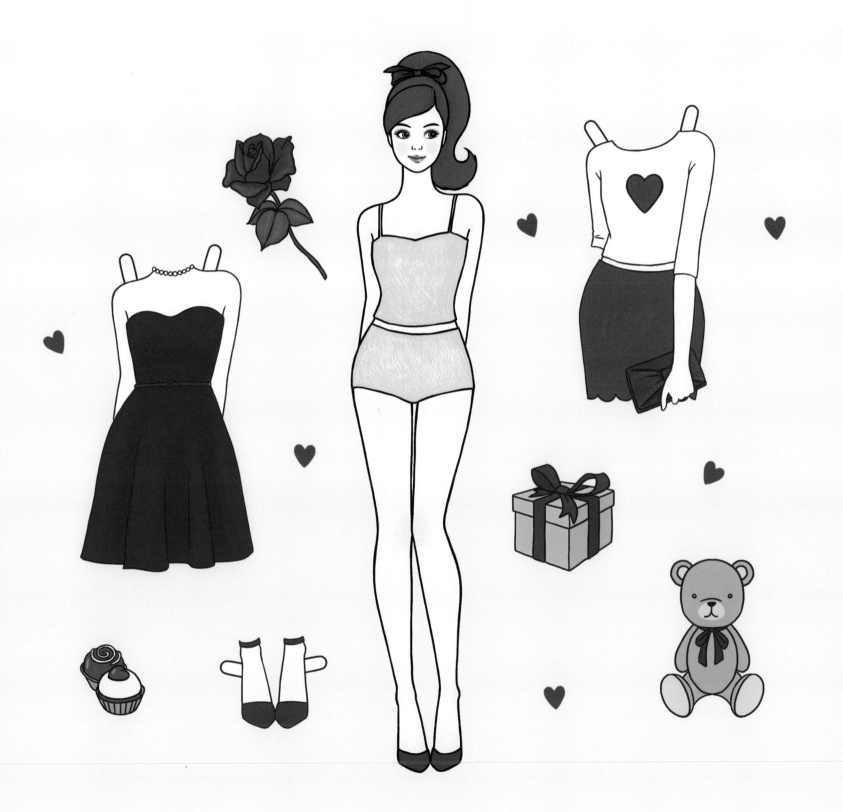

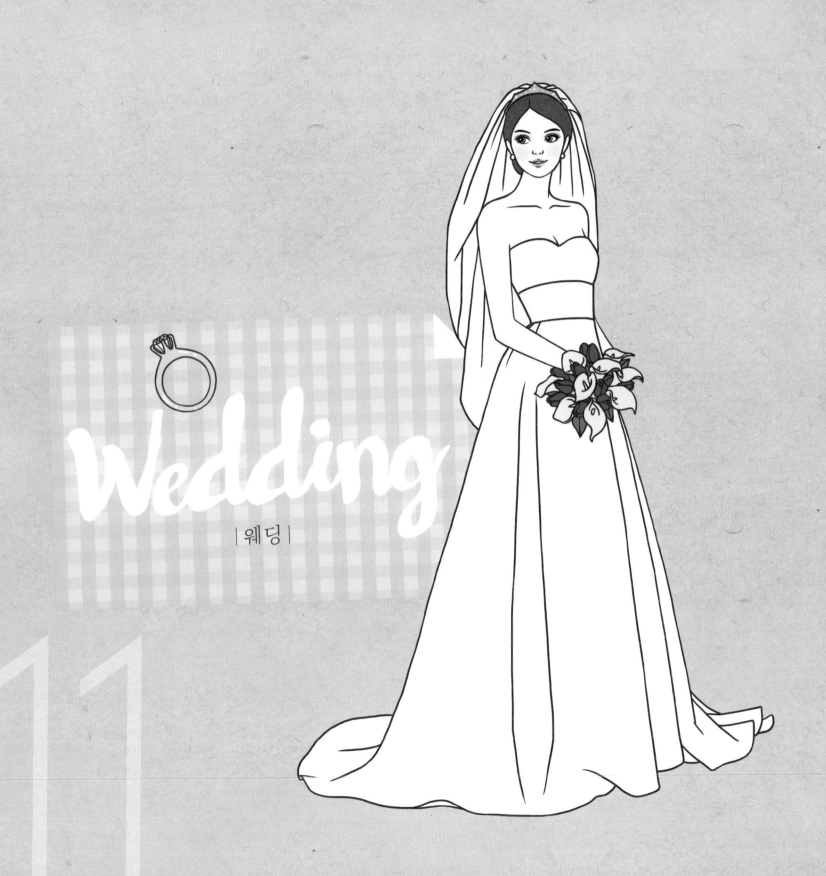

Wedding

|웨딩|

11

1. 중심선을 그리고 비율에 맞게 전체 형태를 잡아줍니다.　　2. 좀 더 세밀하게 형태를 다듬으며 그립니다.

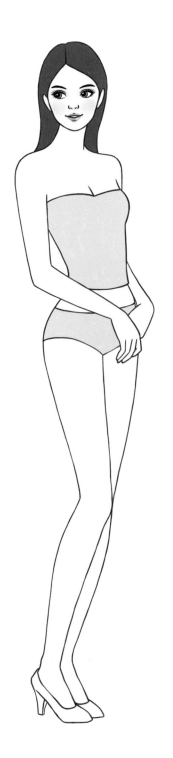

3. 펜으로 윤곽선을 깔끔하게 그립니다.

4. 연필 선을 깨끗이 지우고 색연필로 꼼꼼하게 색칠합니다.

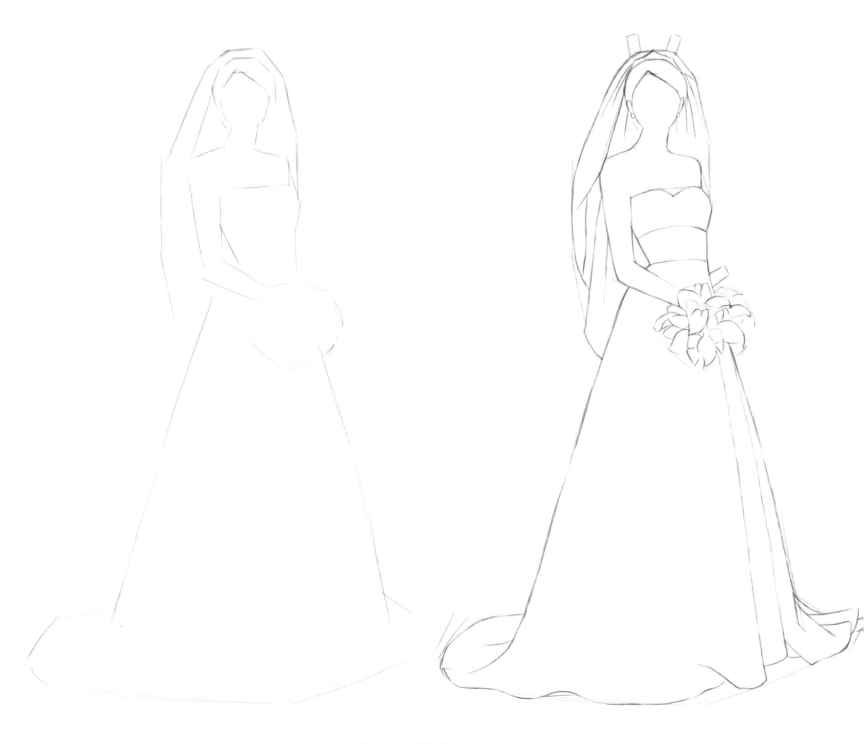

1. 드레스 형태를 스케치한 후 점점 세밀하게 표현합니다.

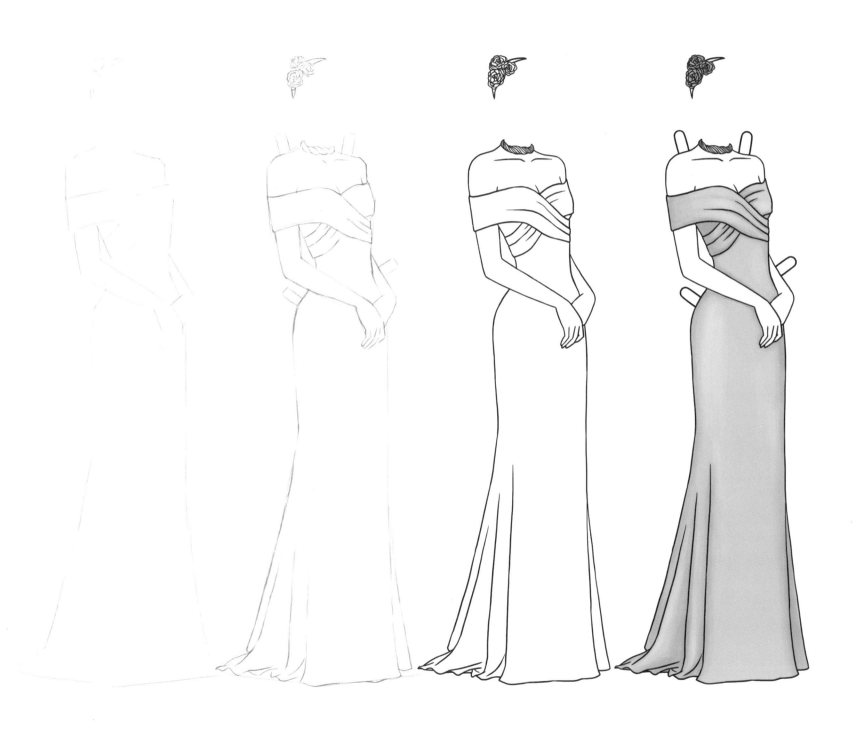

2. 펜으로 깔끔하게 선을 그리고 연필 선을 지운 뒤 색연필로 꼼꼼하게 칠합니다.

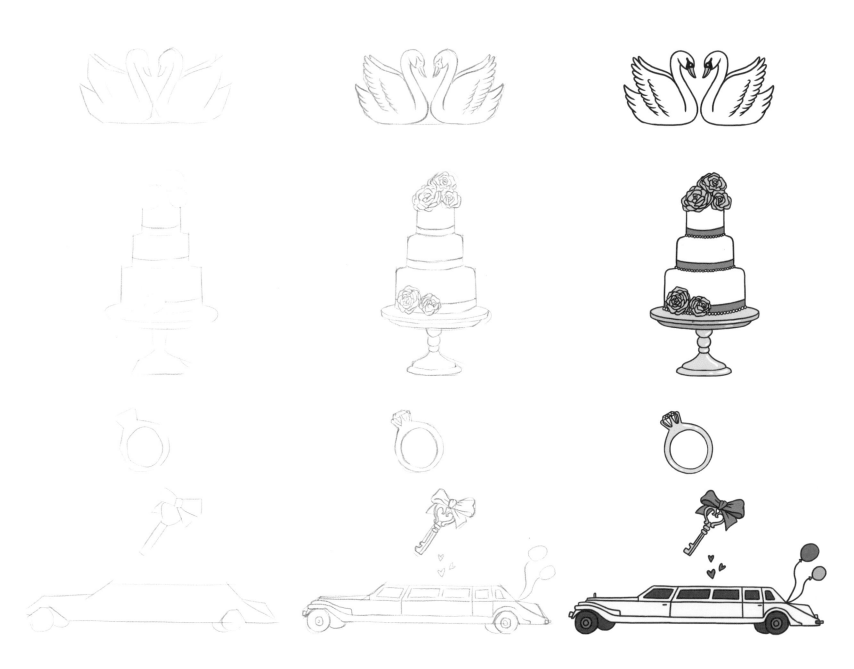

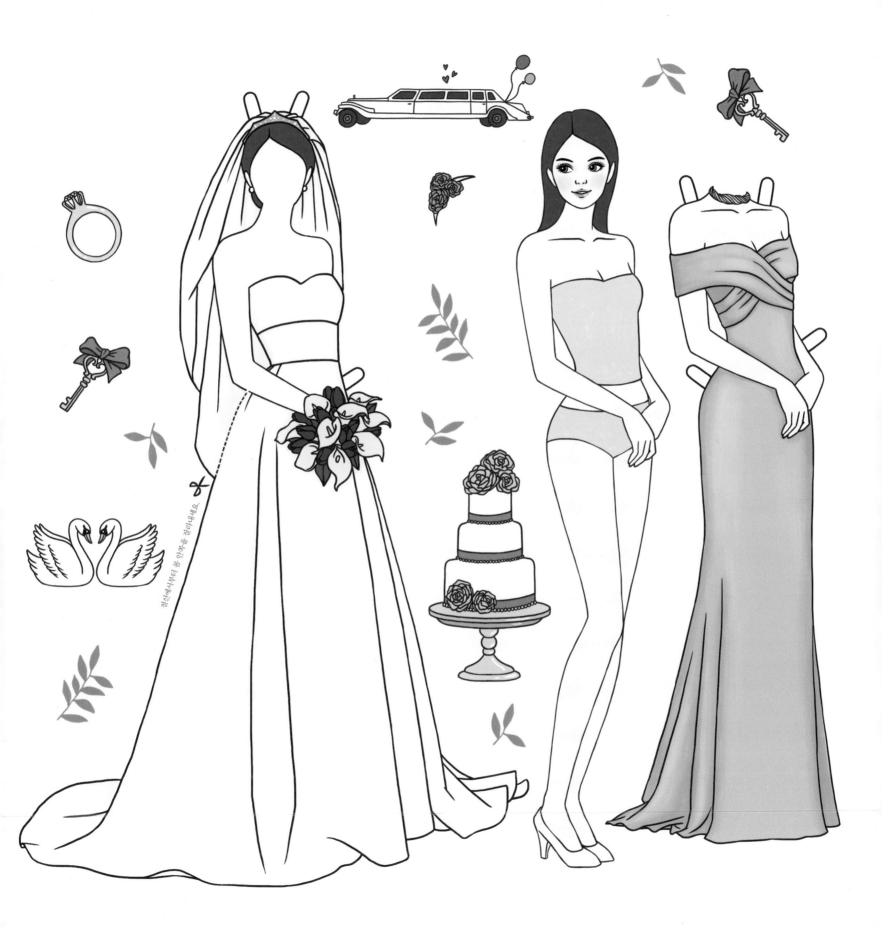

결선예서부터 몸 안쪽을 칠하네요.

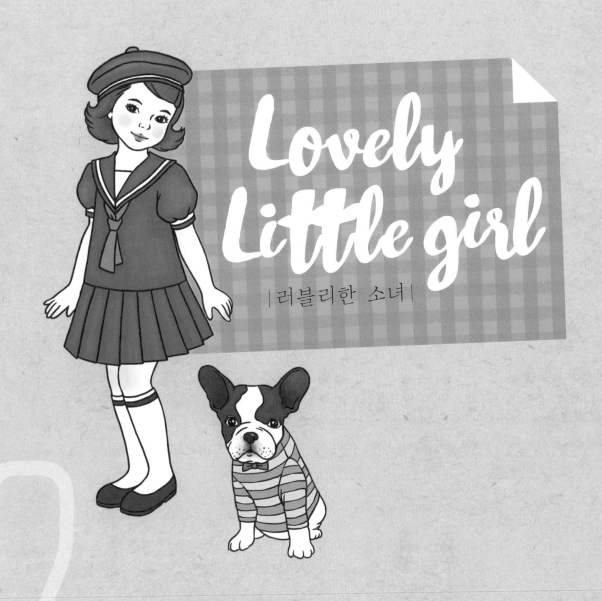

Lovely
Little girl

|러블리한 소녀|

12

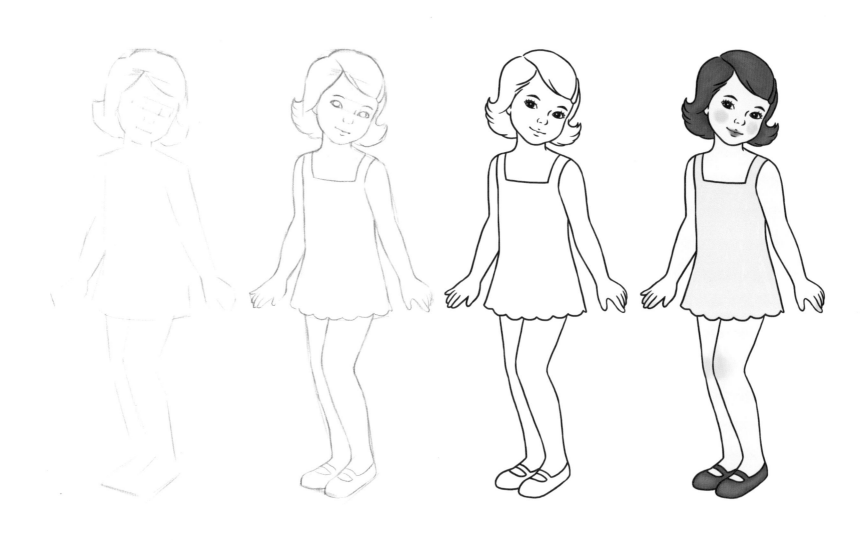

1. 중심선을 그리고 비율에 맞게 전체 형태를 잡아줍니다.

2. 좀 더 세밀하게 형태를 다듬으며 그립니다.

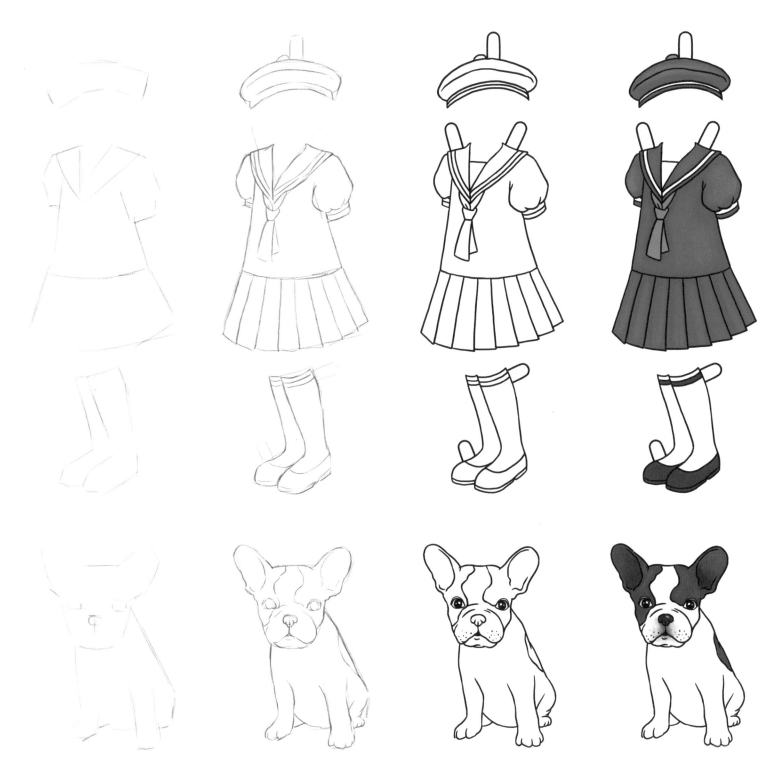

3. 펜으로 윤곽선을 깔끔하게 그립니다. 4. 펜이 마르면 연필 선을 깨끗이 지우고 색연필로 꼼꼼하게 색칠합니다.

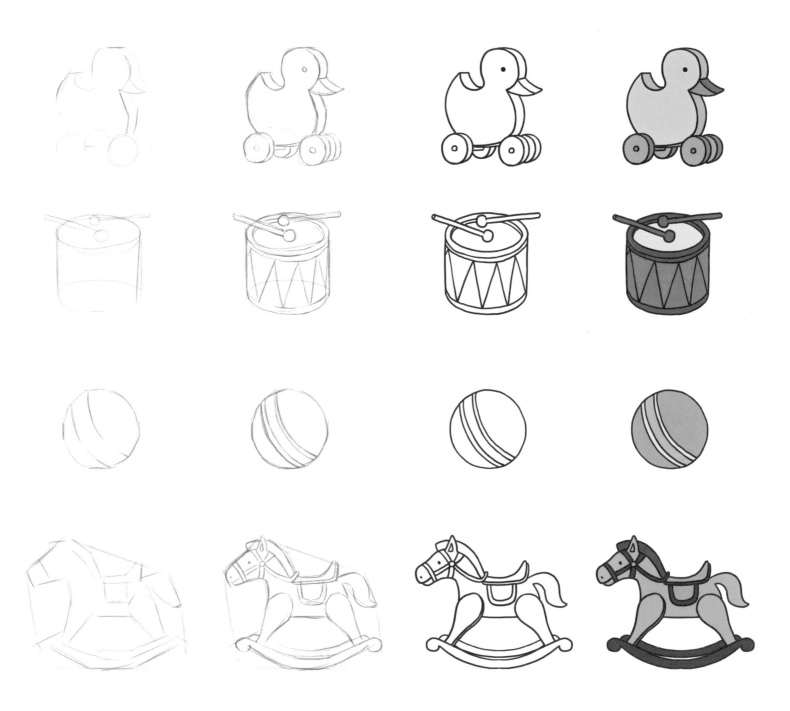

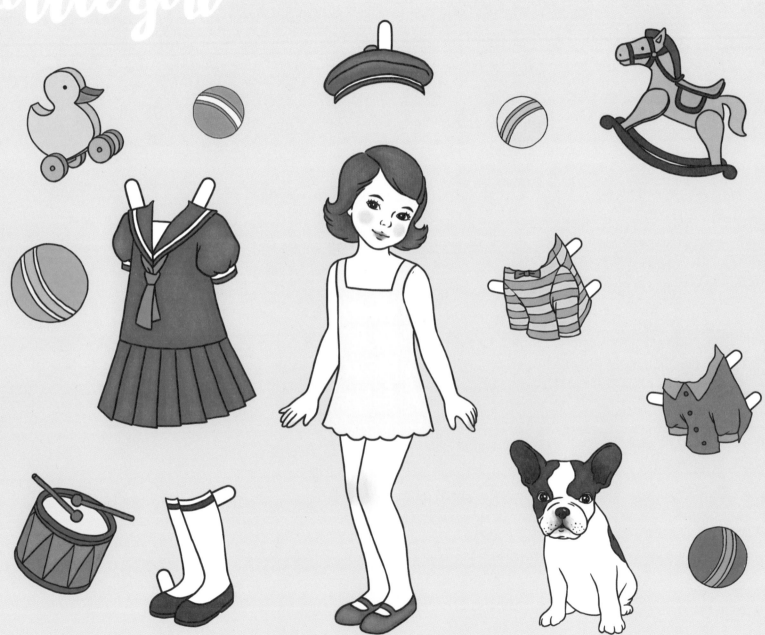

Lovely Little girl

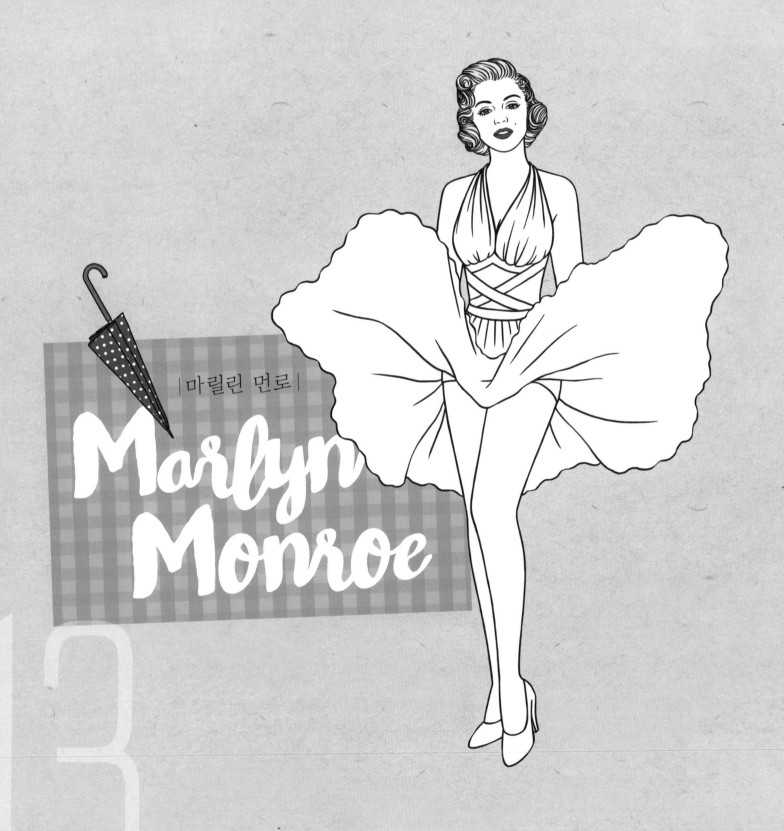

|마릴린 먼로|

Marilyn
Monroe

13

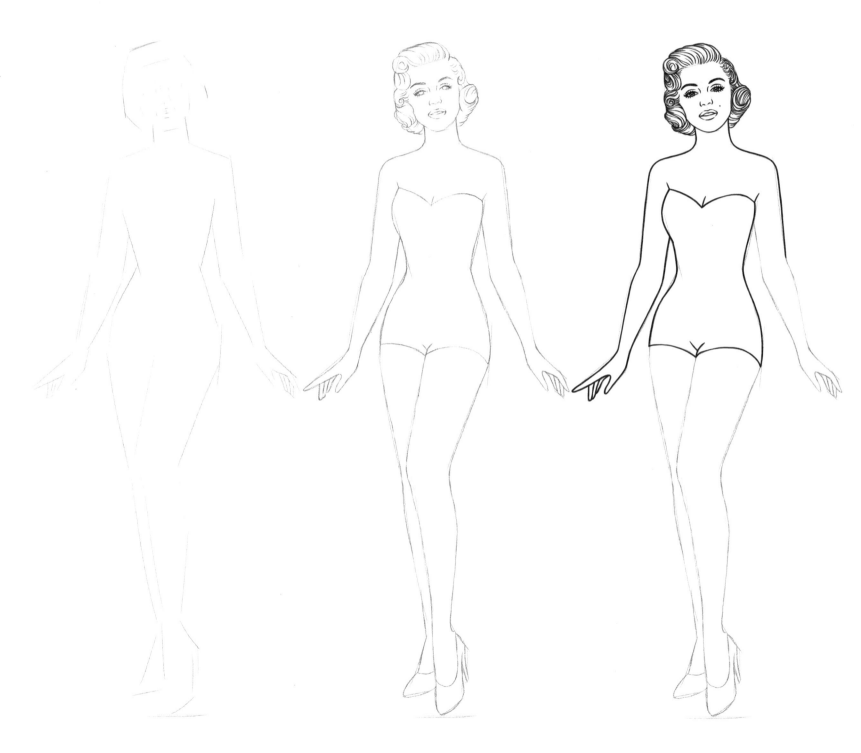

1. 중심선을 그리고 비율과 비례에 맞게 전체적인 형태를 잡아줍니다.

2. 좀 더 세밀하게 형태를 다듬으며 그립니다.

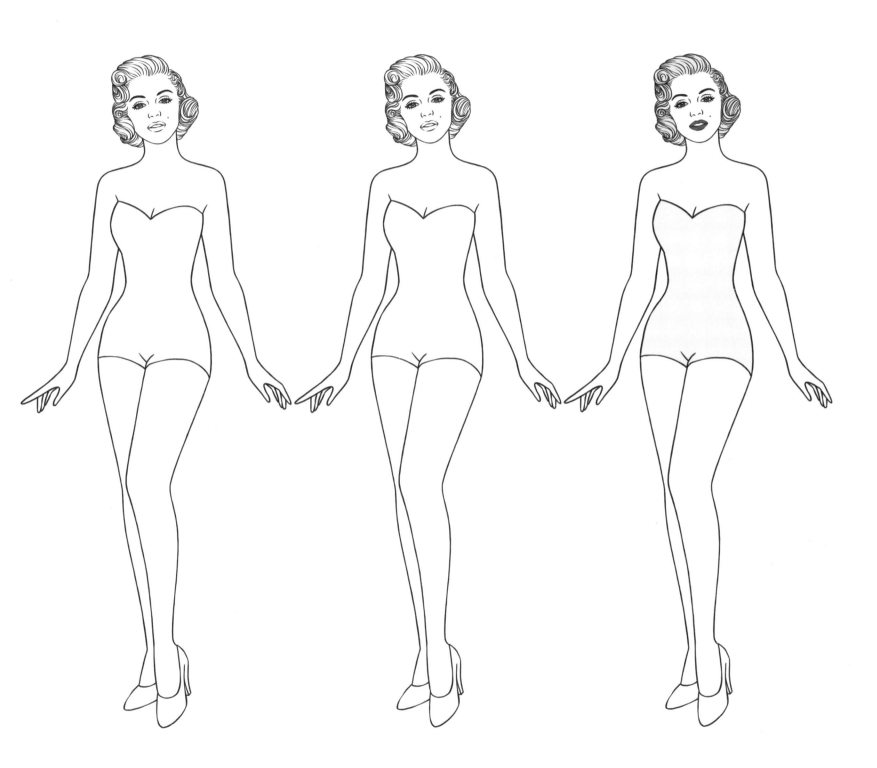

3. 펜으로 윤곽선을 깔끔하게 그립니다.　　　　　　　4. 연필 선을 깨끗이 지우고 색연필로 꼼꼼하게 색칠합니다.

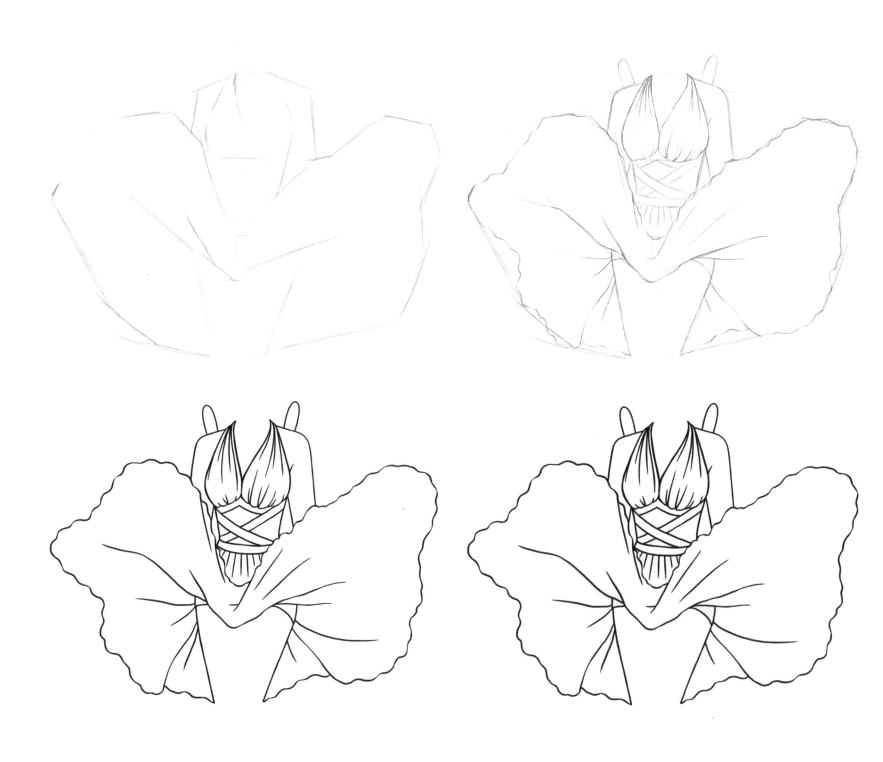

1. 다양한 드레스 형태를 스케치한 후 점점 세밀하게 표현합니다.

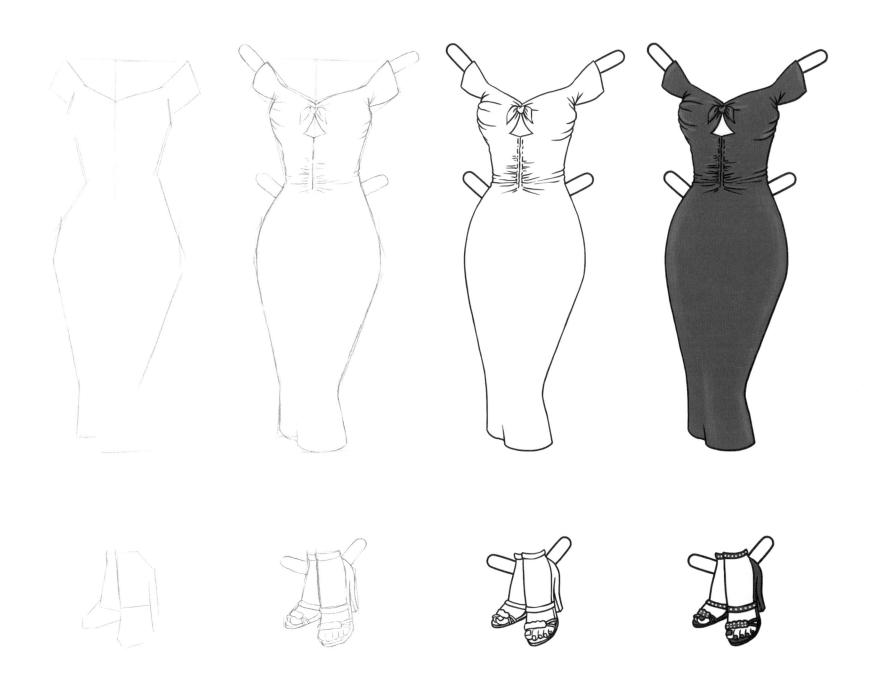

2. 펜으로 깔끔하게 선을 그리고 연필 선을 지운 뒤 색연필로 꼼꼼하게 칠합니다.

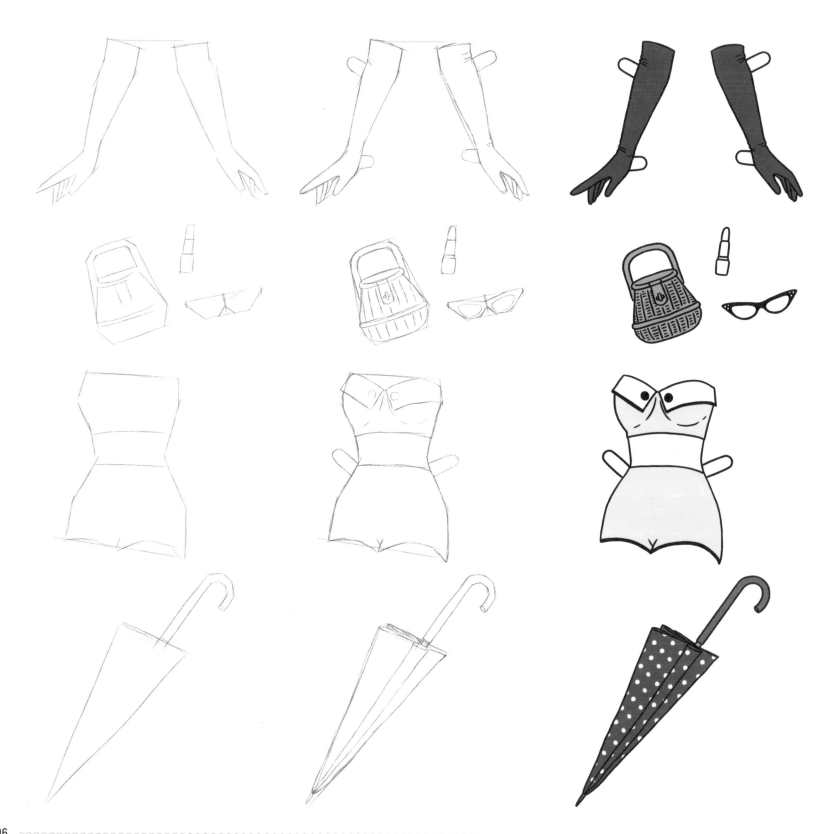

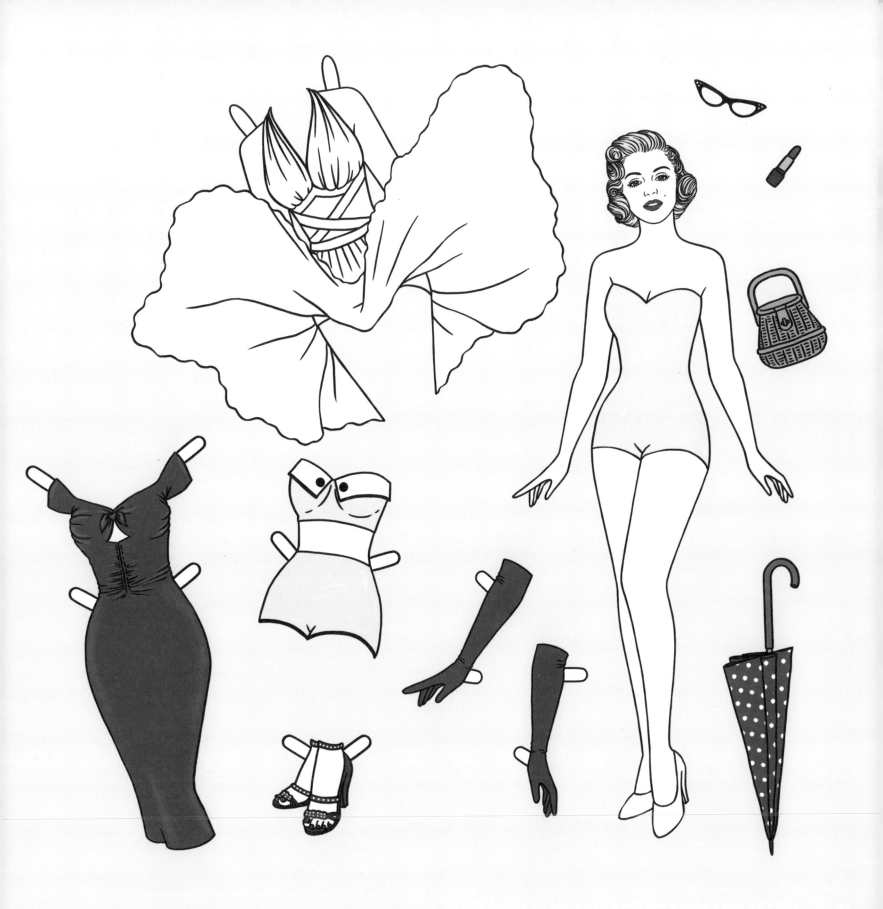

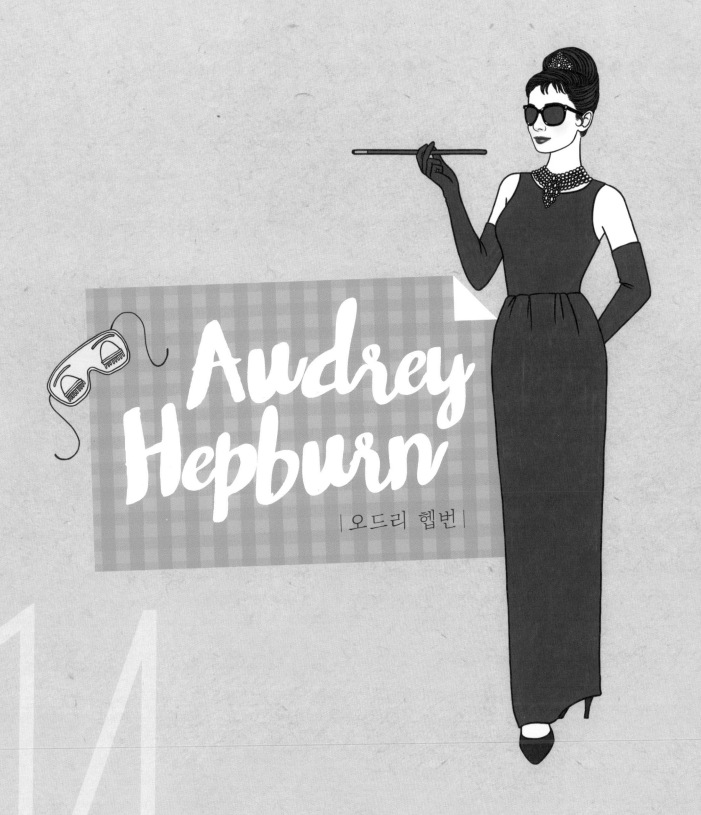

Audrey Hepburn

|오드리 헵번|

14

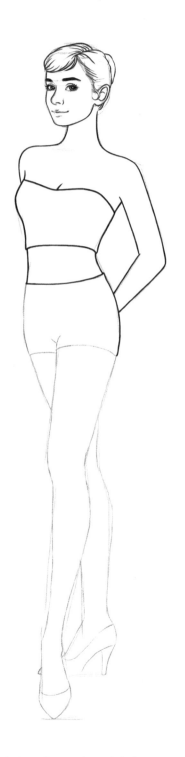

1. 중심선을 그리고 비율에 맞추어 귀여운 인형 형태를 잡아줍니다.

2. 좀 더 세밀하게 형태를 다듬으며 그립니다.

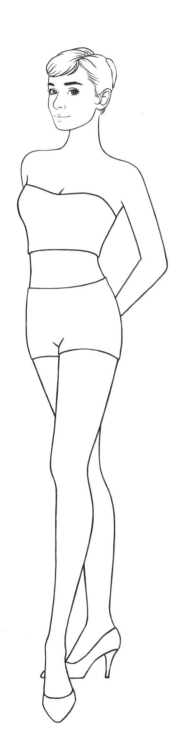

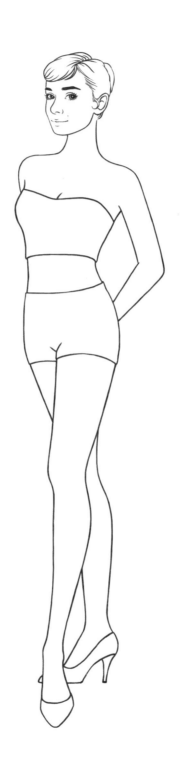

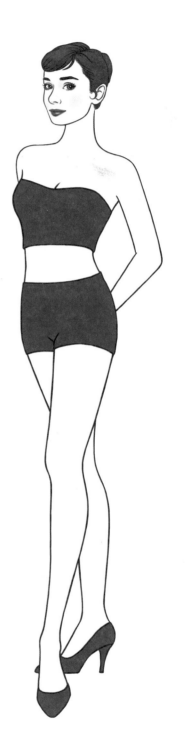

3. 펜으로 윤곽선을 깔끔하게 그립니다.　　　　　　　　4. 연필 선을 깨끗이 지우고 색연필로 꼼꼼하게 색칠합니다.

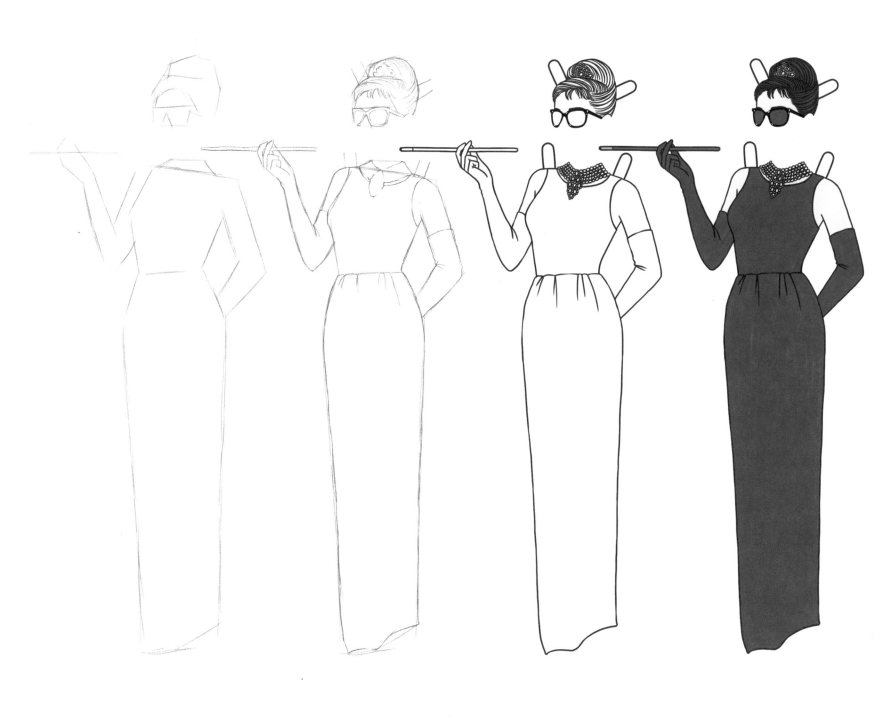

1. 드레스와 선글래스 등을 스케치한 후 점점 세밀하게 묘사합니다.

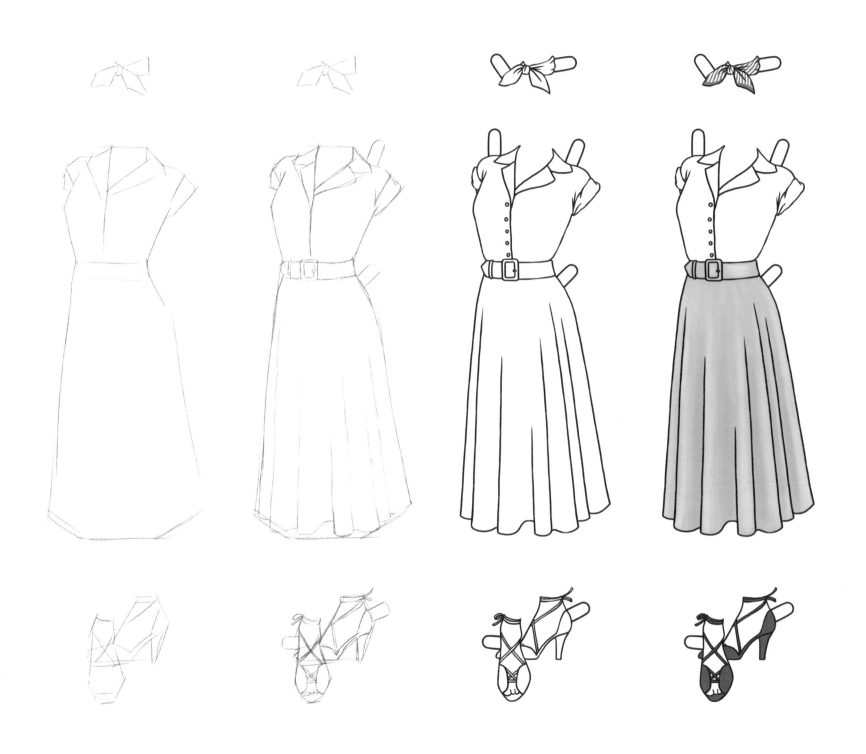

2. 펜으로 깔끔하게 선을 그리고 연필 선을 지운 뒤 색연필로 꼼꼼하게 칠합니다.

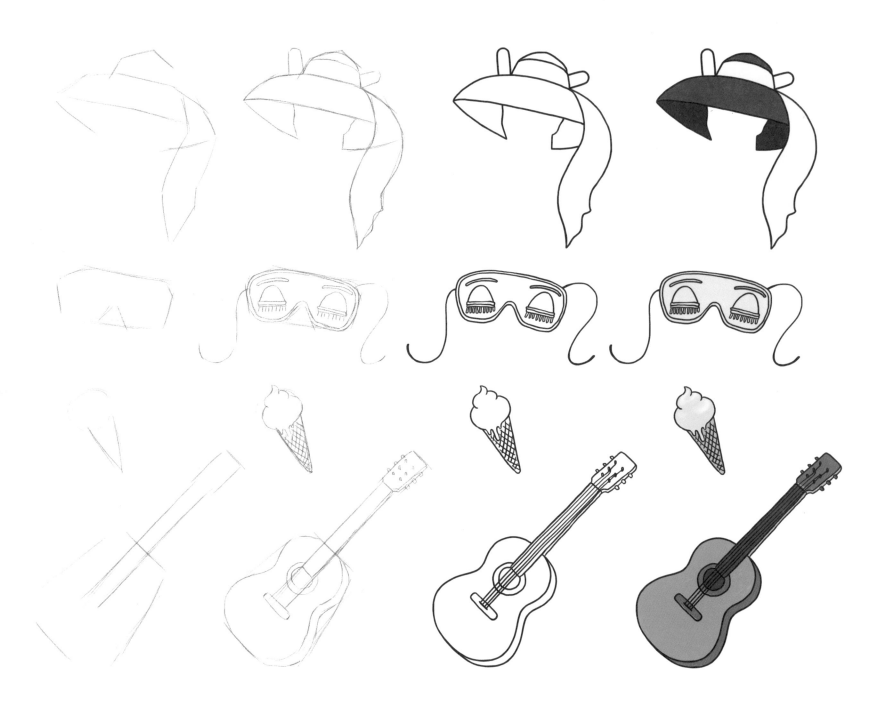

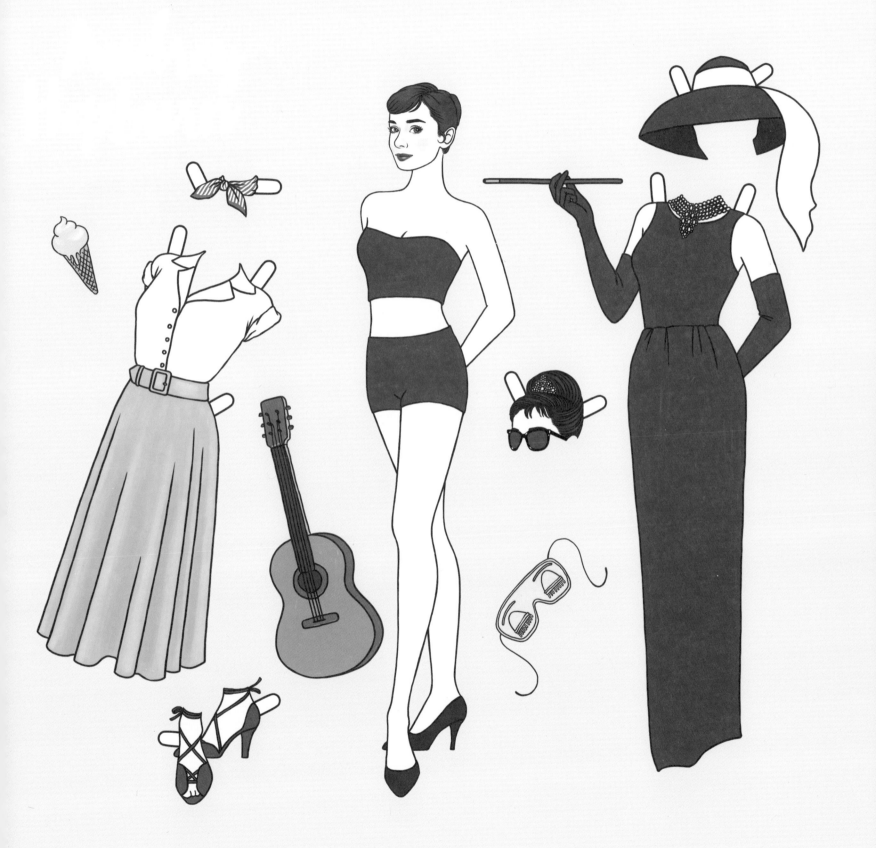

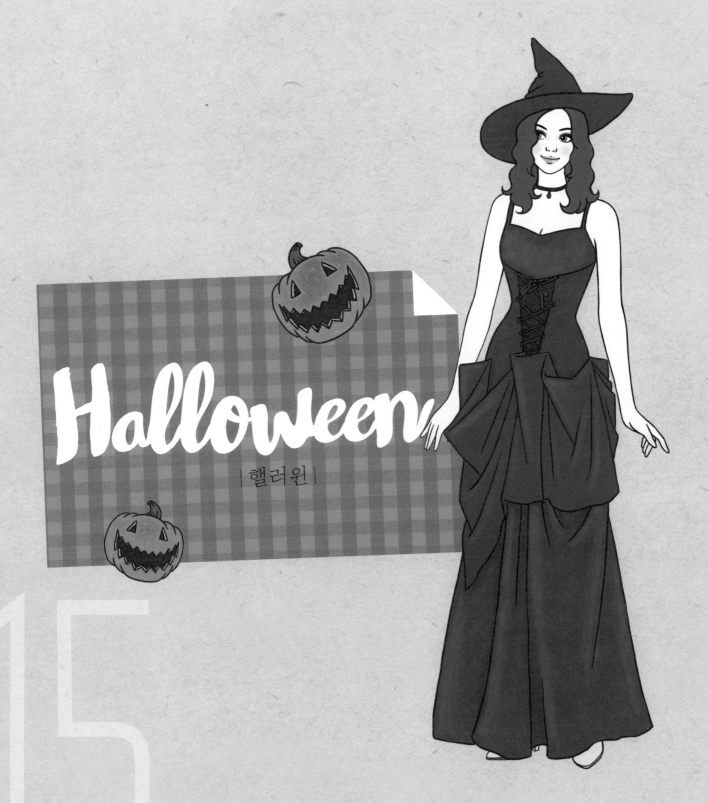

Halloween

|핼러윈|

15

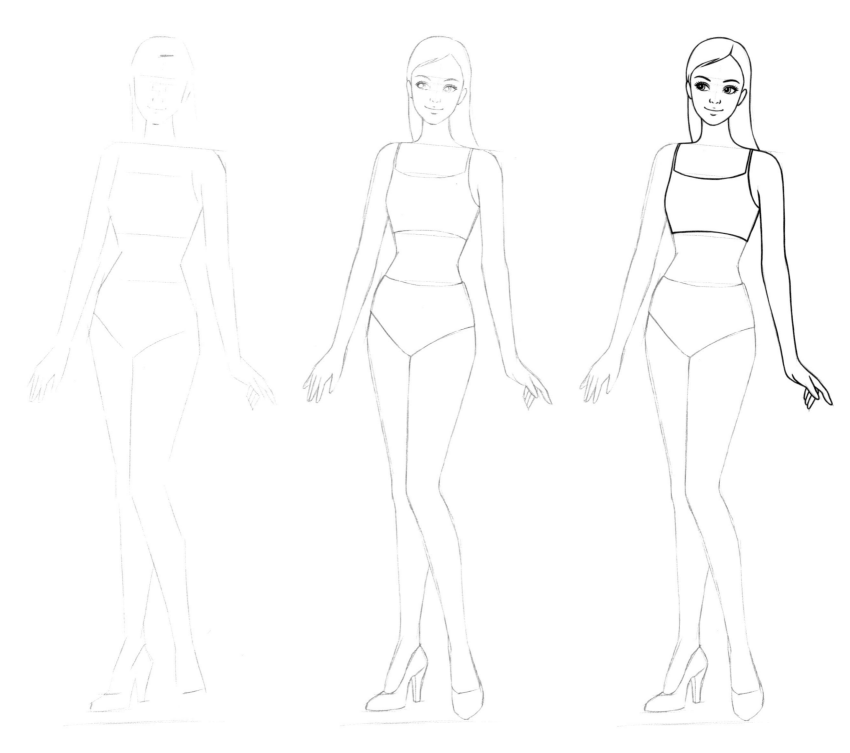

1. 중심선을 그리고 비율에 맞게 전체 형태를 잡아줍니다.

2. 좀 더 세밀하게 형태를 다듬으며 그립니다.

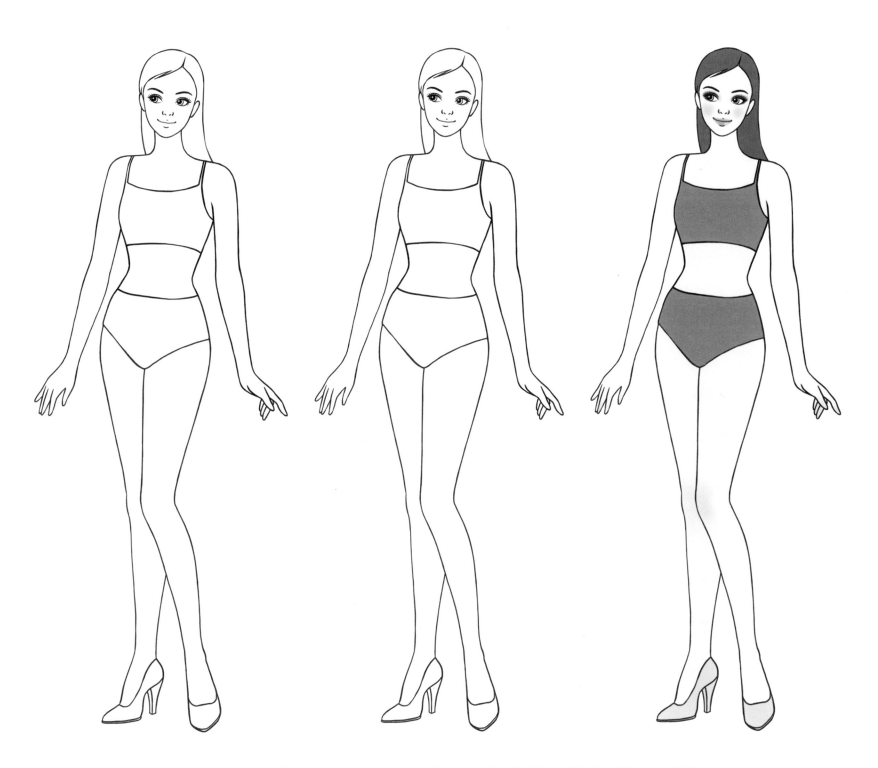

3. 펜으로 윤곽선을 깔끔하게 그립니다.　　　　4. 연필 선을 깨끗이 지우고 색연필로 꼼꼼하게 색칠합니다.

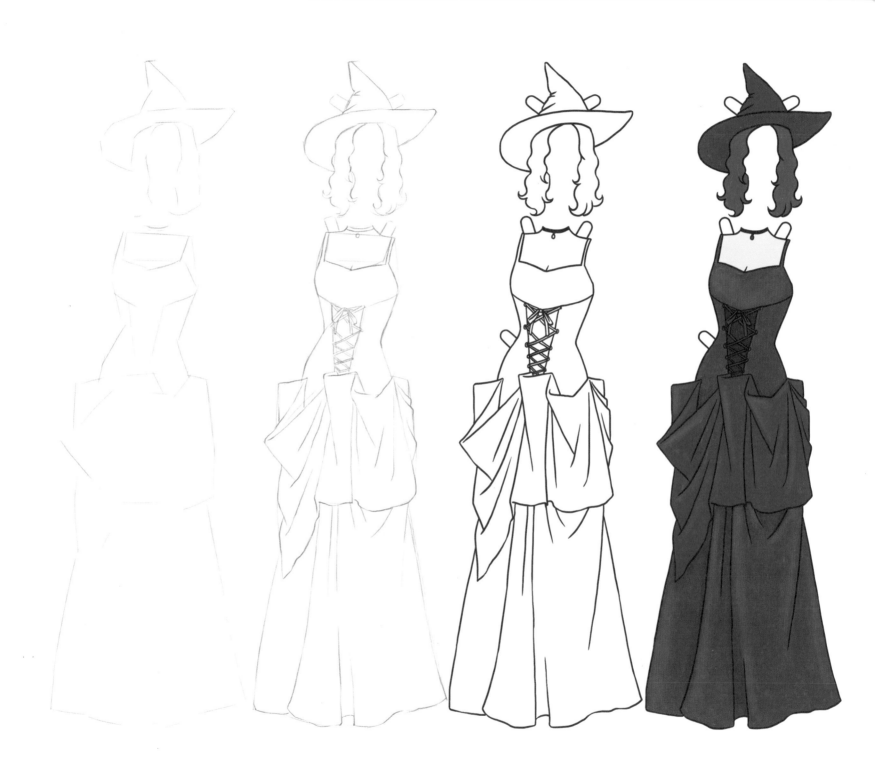

1. 핼러윈 의상을 스케치한 후 점점 세밀하게 표현합니다.

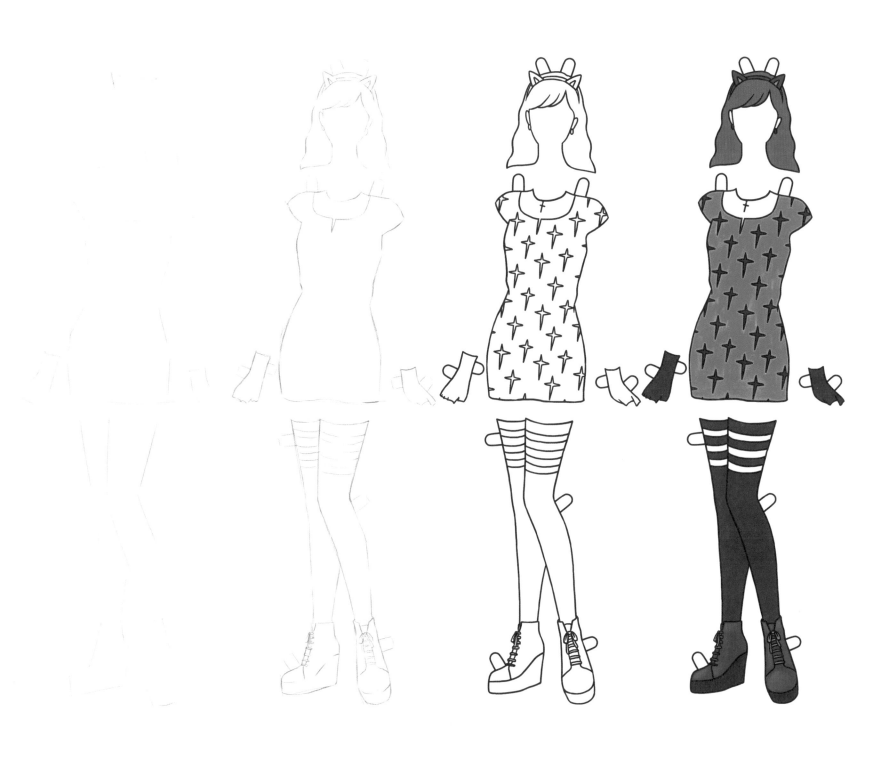

2. 펜으로 깔끔하게 선을 그리고 연필 선을 지운 뒤 색연필로 꼼꼼하게 칠합니다.

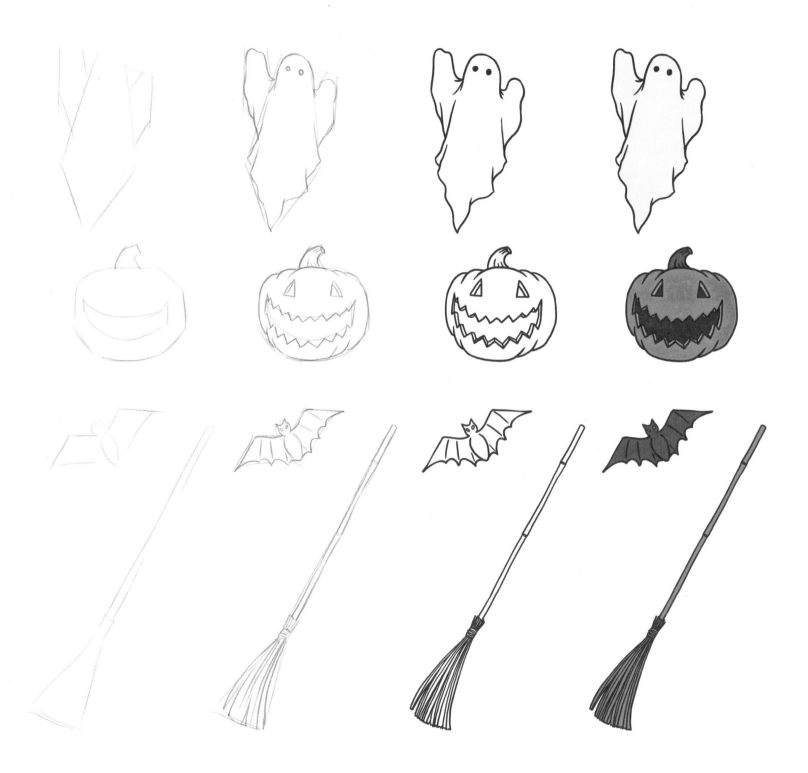

Halloween

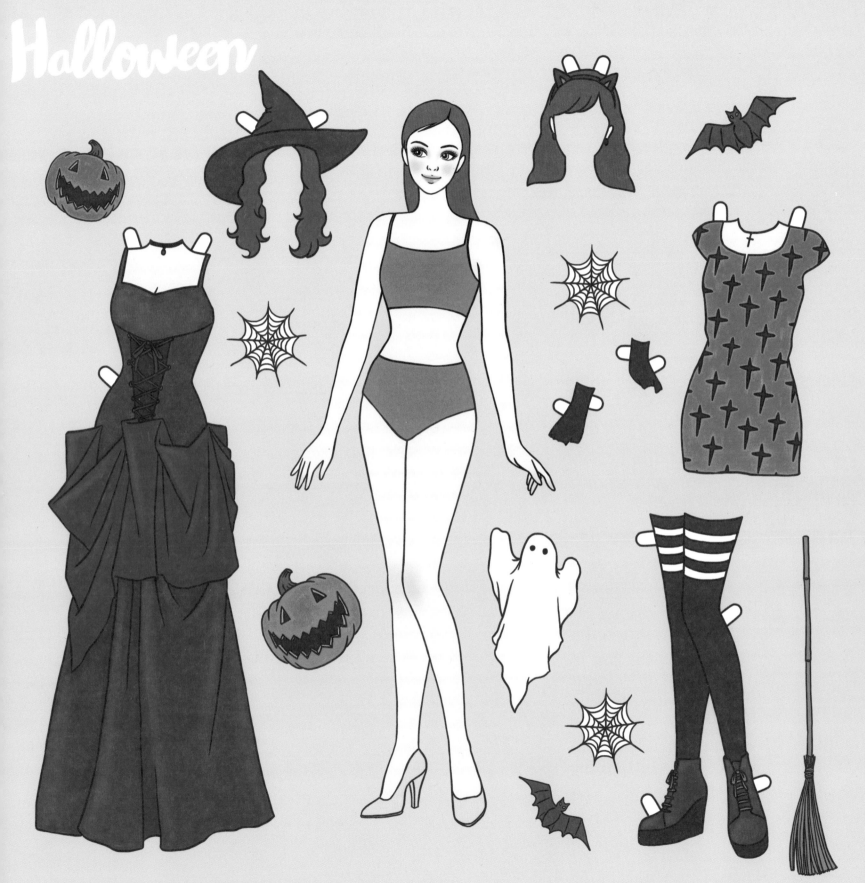

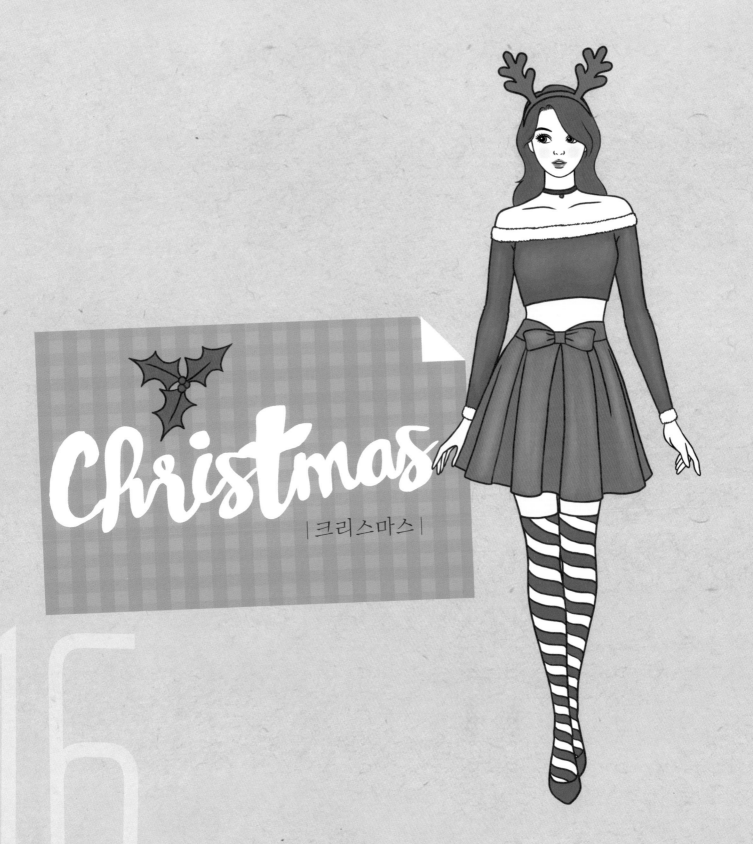

Christmas

|크리스마스|

16

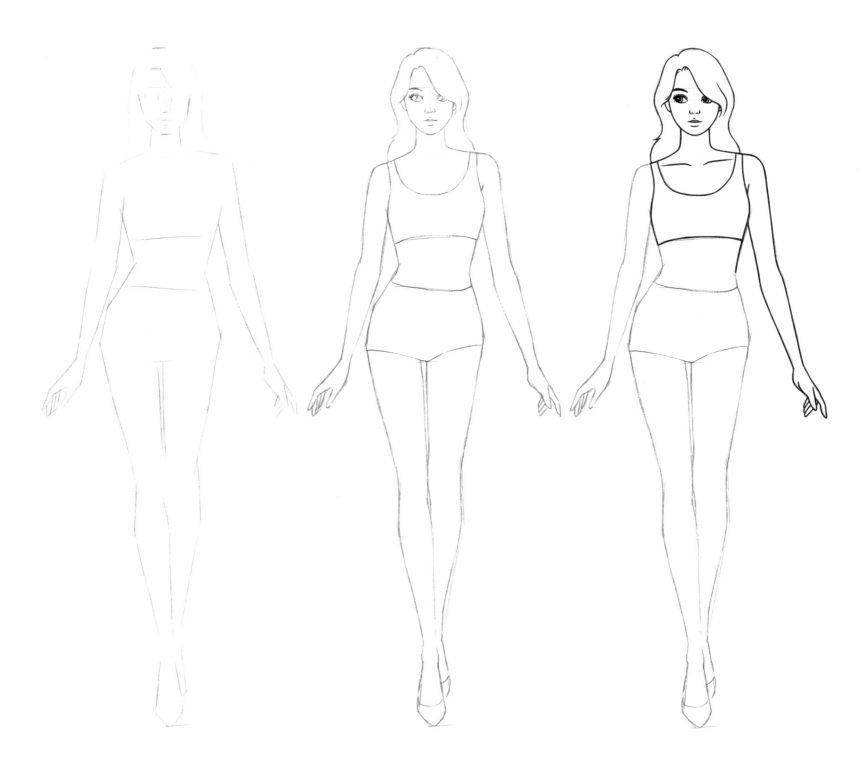

1. 중심선을 그리고 비율에 맞게 전체 형태를 잡아줍니다.

2. 좀 더 세밀하게 형태를 다듬으며 그립니다.

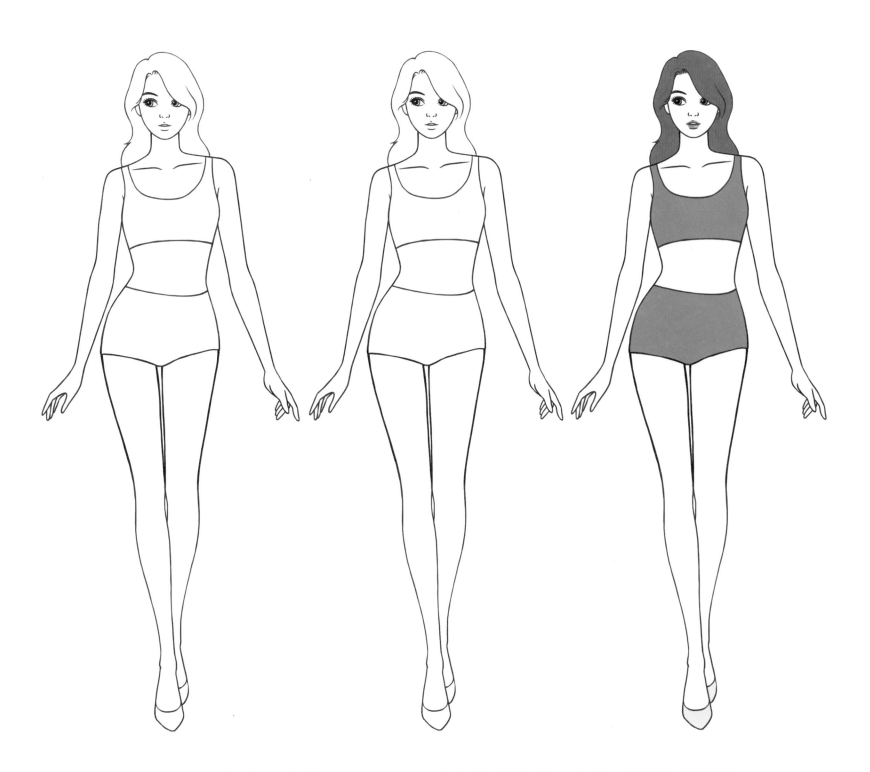

3. 펜으로 윤곽선을 깔끔하게 그립니다. 4. 연필 선을 깨끗이 지우고 색연필로 꼼꼼하게 색칠합니다.

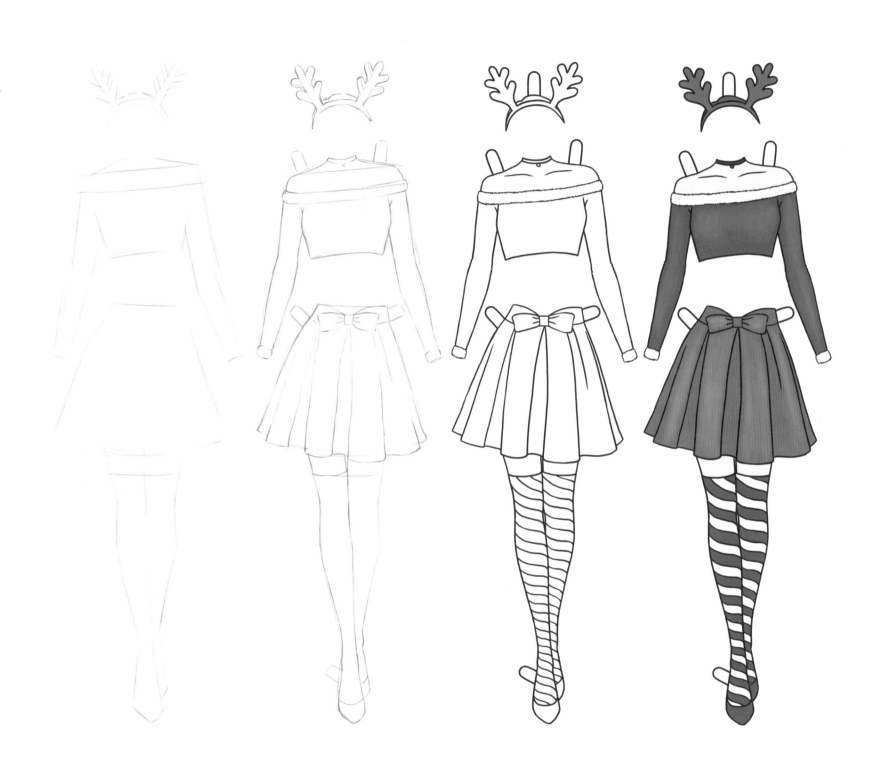

1. 파티복과 크리스마스 소품을 스케치한 후 점점 세밀하게 묘사합니다.

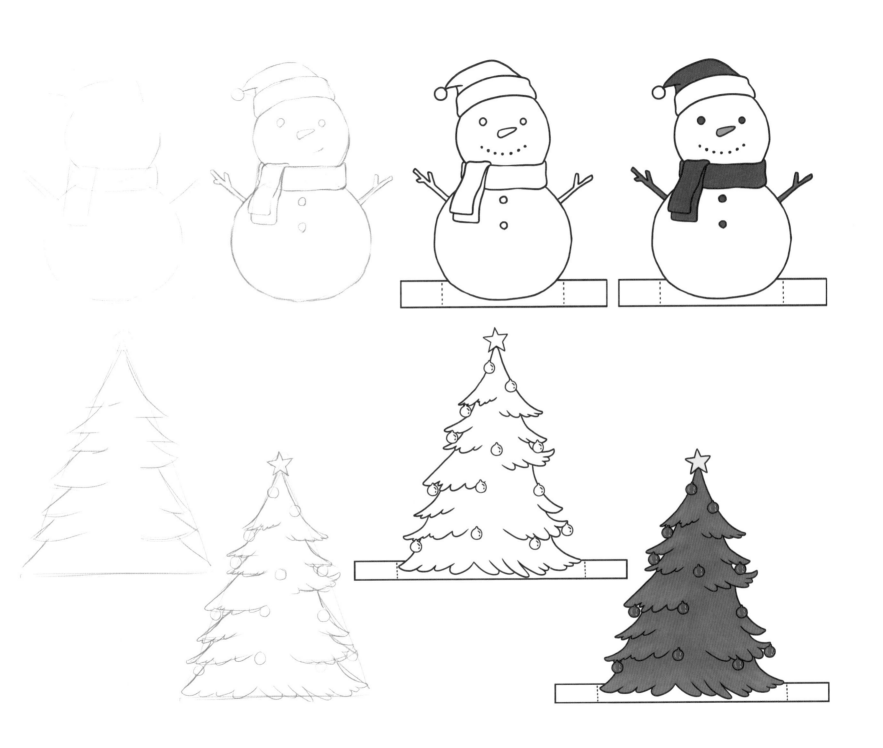

2. 펜으로 깔끔하게 선을 그리고 연필 선을 지운 뒤 색연필로 꼼꼼하게 칠합니다.

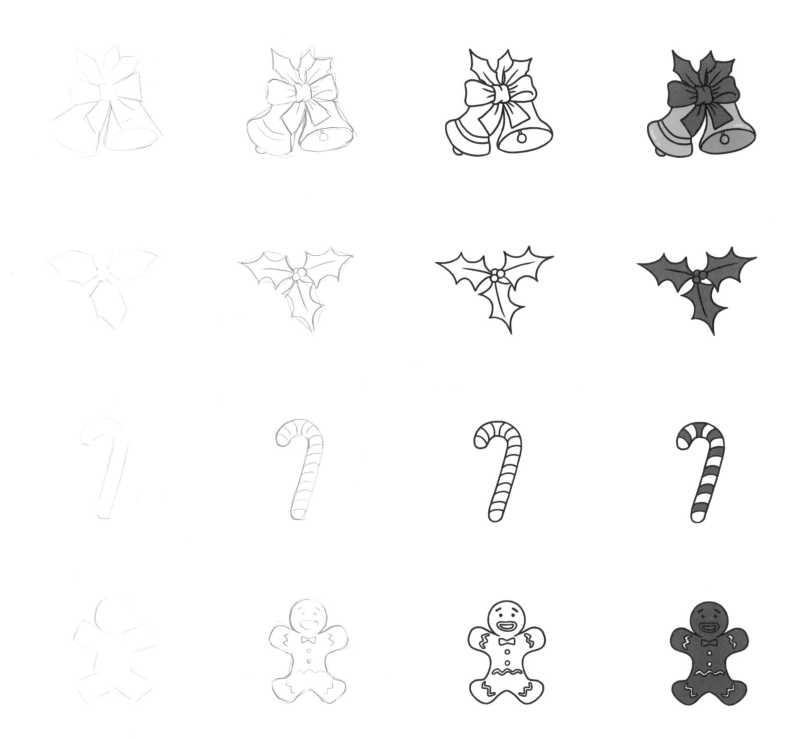

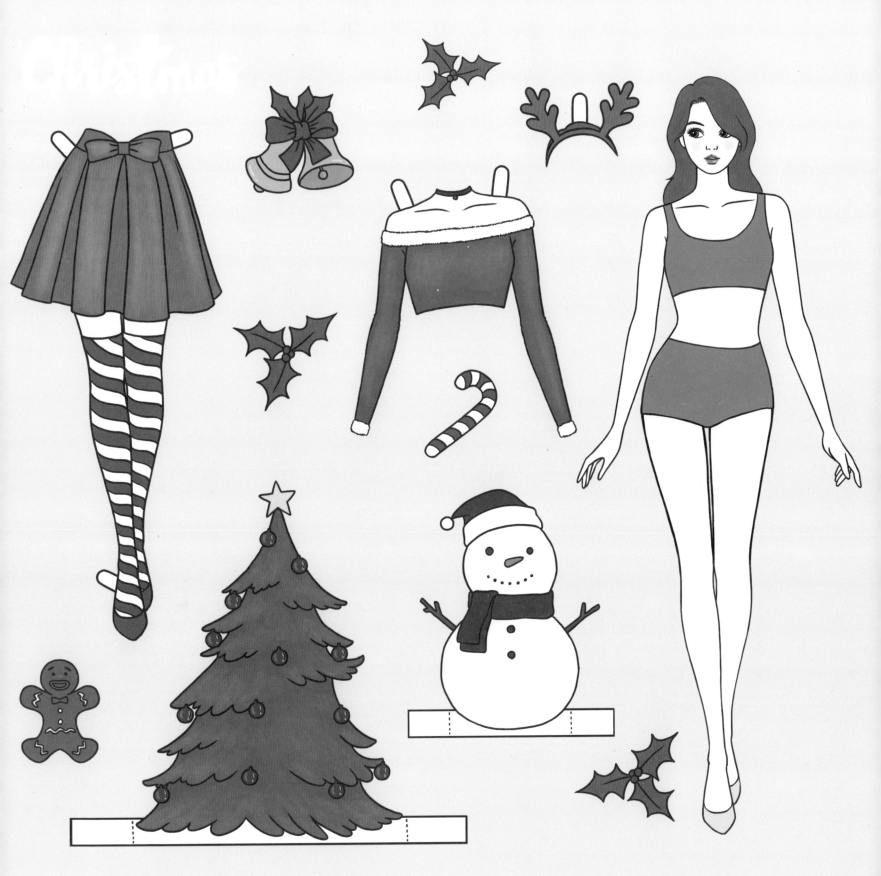

영국이 낳은 20세기 최고의 작가,
거장을 넘어 '살아 있는 신화'가 된 베아트릭스 포터의 작품!

100년 전에 탄생하여 누적 1억 5,000만 부 이상 판매,
30개 언어로 번역되어 지금까지 전 세계 어린이와 어른의
마음을 사로잡은 불멸의 고전!

피터 래빗 이야기 - 마음이 따뜻해지는 가족 동화집

베아트릭스 포터 지음 | 김나현 옮김 | 352쪽 | 13,000원

세계 최고의 애니메이션 흥행작 〈톰과 제리〉에 영감을 준 것이 확실해 보이는 「미스 모펫 이야기」와 『마당을 나온 암탉』보다 재미있고 감동적인 「제미마 퍼들 덕 이야기」 등 11편의 아름답고 따뜻한 이야기가 영어 원문과 함께 펼쳐진다.

피터 래빗의 친구들 - 사랑스러운 가족 동화집

베아트릭스 포터 지음 | 김나현 옮김 | 376쪽 | 13,500원

「다람쥐 넛킨 이야기」 「티미 팁토스 이야기」 「나쁜 쥐 두 마리 이야기」 「티기 윙클 부인 이야기」 등 재미와 감동 면에서 1권에 비해 전혀 밀리지 않는 걸작 8편이 수록되어 있다.

피터 래빗의 열두 가지 선물

베아트릭스 포터 지음 | 김나현 옮김 | 304쪽 | 12,800원

책과 다이어리가 결합된 북다이어리!
피터 래빗, 밴저민 버니, 미스 모펫 등 생동감 넘치고 재기발랄한 캐릭터들이 가득한 피터 래빗 이야기에 날마다 자기만의 감성을 더하면 행복이 훨씬 더해질 것이다.

미니 피터 래빗 이야기 세트 (전3권)

베아트릭스 포터 지음 | 김나현 옮김 | 17,000원

『미니 피터 래빗 이야기』『미니 피터 래빗의 친구들 1』『미니 피터 래빗의 친구들 2』 세 권을 한 번에 만날 수 있는 구성!
베아트릭스 포터 작가와 피터 래빗을 사랑하는 독자들에게 선물 같은 따뜻함을 선사해줄 것이다.

내 손으로 완성하는
컬러링 미니어처 : Castle

이요안나 지음 | 84쪽 | 올컬러 | 13,500원

조선왕실을 상징하는 국내 최대의 목조건물 근정전부터 기품 있고 당당한 일본의 마츠모토 성, 레고를 연상시키는 체코의 흘루보카 성, 백조처럼 우아한 독일의 노이슈반슈타인 성까지, 총 14개의 성으로 구성된 컬러링 북이다. 화려하고 웅장한 세계의 성이 모두 담긴 이 책에는 작품의 난이도가 있는 만큼 채색의 편의를 돕기 위해 작가 컬러링과 색감 변화가 함께 실려 있다. 별책부록처럼 실린 만들기 성 또한 빼놓을 수 없는 재미요소이다. 아직 가보지 못한 성이라면 지루한 일상을 '순간 삭제'하는 용도로, 직접 여행했던 성이라면 즐거웠던 추억을 소환하는 용도로 두루두루 안성맞춤이다.

귀욤귀욤 볼펜 일러스트

아베 치카코 지음 | 홍성민 옮김 | 83쪽
올컬러 | 12,500원

학창 시절, 누구나 노트 한 귀퉁이에 귀여운 강아지나 고양이, 긴 머리의 예쁜 여자아이나 안경 쓴 잘생긴 남자아이를 시간 가는 줄 모르고 그려 본 경험이 있을 것이다. 이 책은 평범한 색볼펜으로 소중한 당신의 추억에 감성을 입혀 일상에 활력을 불어넣고 행복을 선물해 줄 것이다. 강아지, 얼룩말, 양, 토끼, 펭귄, 돌고래, 나비, 무당벌레, 샌드위치, 크루아상, 조각 케이크, 멜론, 키위, 선인장, 나팔꽃, 소파, 탁자, 구두, 비행기, 자동차, 오토바이, 에펠탑, 동네 약도에 이르기까지 모든 동물과 식물, 음식, 과일, 채소, 각종 물건, 사람 등 세상만물이 당신의 형형색색 볼펜 끝에서 마술처럼 살아날 것이다.

자투리 천으로 쉽게 만드는
미니어처

부티크사 지음 | 홍성민 역 | 136쪽
올컬러 | 13,500원

유행이 지난 헌 옷, 낡은 커튼, 쓸 만큼 쓰고 더는 사용하지 않는 에코백이 근사한 미니어처 소품으로 재탄생하는 기적을 맛볼 수 있다. '2단 토트백', '마린 토트백', 레이스와 리본으로 장식한 심플백, 체인 손잡이 핸드백 등 마음에 드는 천으로 만드는 작은 가방에서 미니 카플린, 미니 부츠, 미니 양산, 프레임 미니 동전지갑까지, 주위에서 쉽게 구할 수 있는 자투리 천을 활용해 만드는 27가지 미니어처 소품과 만드는 방법이 자세히 소개되어 있다. 다양한 자투리 천, 바늘과 실에 약간의 시간만 투자하면 집안 구석구석 처박혀 있던 자투리 천이 생일선물이나 돌 선물로 손색없는 근사한 소품으로 재탄생할 것이다.

꼼질꼼질 초간단
동화 일러스트

구예주 지음 | 74쪽 | 올컬러 | 12,500원

눈으로만 읽던 동화(話)에서
그리는 동화(畵) 세상으로!
우리가 잘 알고 있던 3편의 동화 〈장화 신은 고양이〉〈브레멘 음악대〉〈빨간 모자〉의 이야기들이 내 손 끝에서 다시 태어난다. 이 책은 주변에서 쉽게 구할 수 있는 그림재료로 동화 속 주인공들과 내용을 아기자기하게 그려나가는 방법을 세세하게 설명해준다. 눈으로 읽기만 했던 동화에서 직접 그려나가는 동화를 만들어가며, 주어진 그림 안에서 갇혀왔던 상상력을 마음껏 표현할 수 있게 해준다.

내 손으로 직접 그리고 오려서 만드는 바비인형!
전 세계 여자아이와 여성들의 마음을 사로잡은 잇북!

탄생 반세기를 훌쩍 넘어선 바비(Barbie) 인형을 종이인형으로 만나 보세요.
멋진 커리어 우먼, 귀여운 스쿨 룩, 발랄한 스포티 걸, 상큼한 마린 걸, 아릿다운 파티 걸 등
다양한 테마별 바비인형과 예쁜 의상, 센스만점 패션소품을 직접 그리고 오리며 만들어 보세요.
그림에 재능이 없는 '곰손'이라고요? 걱정하지 마세요!
이 책에 실린 가이드를 따라하다 보면 어느새 마법의 '금손'이 되어 있을 거예요.

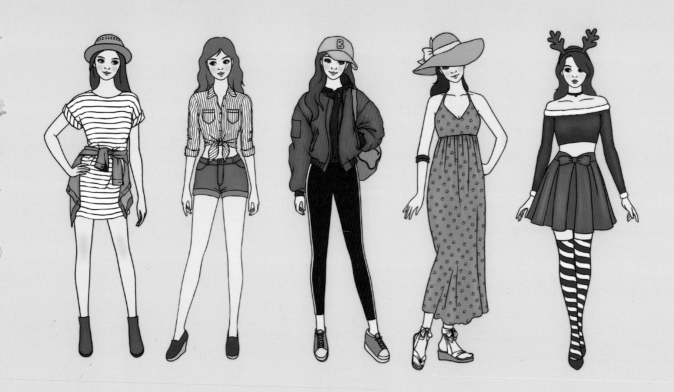

ISBN 978-89-98697-55-6

13650

9 788998 697556

값 14,000원